HOW TO DRAW

using simple shapes
CUTE AND EASY STEP-BY-STEP DRAWINGS FOR KIDS

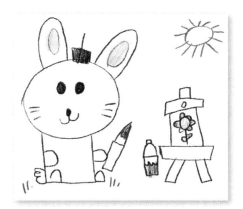

Welcome to the drawing adventure! I'm so glad you're here! My name is Bob Jaruzel (or Mr. Jaruzel, if you see me in school). I have been an elementary art teacher for over 20 years, and I would like to thank my students for being a source of boundless creative energy and inspiration. We have had so much fun drawing and I hope this book brings the simple joy of creating to you as well.

A message from our legal department:

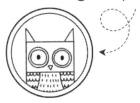

How to Draw Using Simple Shapes: Cute and Easy Step-By-Step Drawings for Kids
Copyright ©2024 Robert Jaruzel

ISBN: 979-8-9904501-0-3
First paperback edition 2024

Thank you and credit to AG Fonts for the fun fonts.
https://www.teacherspayteachers.com/Store/Amy-Groesbeck

SUPER **IMPORTANT RULES**
for using this book

1. Watch out for the grumpy shark on page 110. It bites. You have been warned.

2. Have fun! This is the number one rule of this book, aside from the rule about the grumpy shark. Don't worry if your drawing doesn't look just like the one from the book. No two drawings will be the same, even if we follow the same steps.

3. Be creative. These drawings are fun to follow along with just as they are, but your drawing doesn't have to look like mine. Go ahead and add your own details and background.

4. You can follow along on your own drawing paper or work right in the book. There are a variety of drawing challenges for most of the projects. You can trace the drawings, finish using the starter shapes, or draw in your own style.

5. Have fun! That is a repeat rule, but it is important!

Grab your art supplies and let's get started!

Sincerely,
Mr. Jaruzel

P.S. Just kidding about the shark. He doesn't bite. He probably will just swallow you up in one gulp.

INSTRUCTIONS
— and helpful hints —

1 Start with the first line or shape. You can use the practice page or draw on your own paper. **Helpful hint: A pencil would probably be best to start with, especially if you are drawing along in the book.**

2 Look for what to draw next in each step. **Helpful hint: It will usually show in lighter grey.**

4

Practice Pages

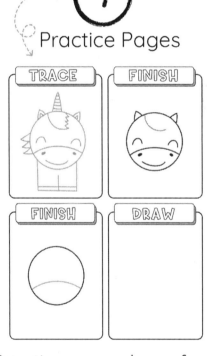

3 Finish your drawing with whatever details or colors you want! Be creative and have fun!

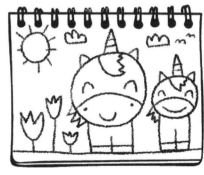

Practice pages have four activities. Start with tracing, then try finishing the drawings from the starter shapes. The last activity is to draw your own picture.

Table of
CONTENTS

Table of CONTENTS

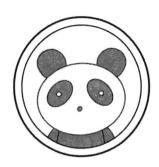 # PANDA

1
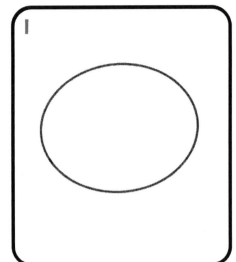

2
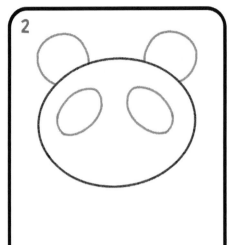

3
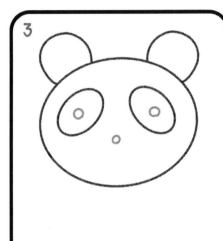

4
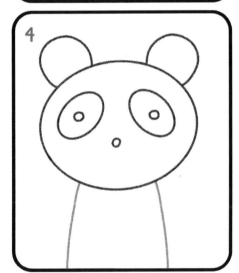

5
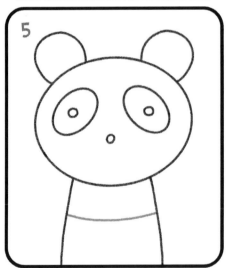

6
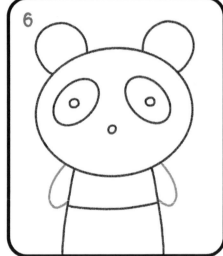

7

8
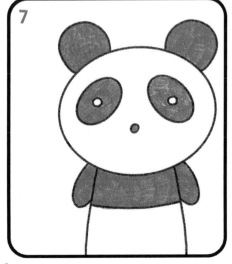

9
熊猫
Xióngmāo
(Panda)

TRACE

FINISH

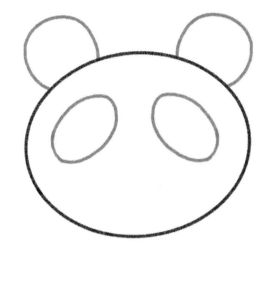

FINISH

DRAW

 # BIRD

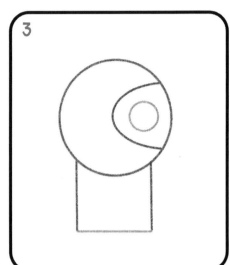

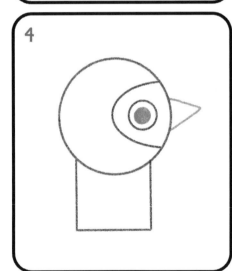

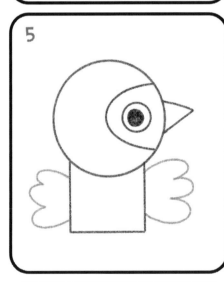

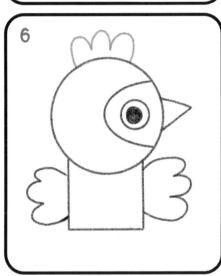

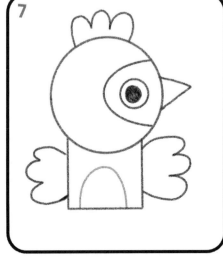

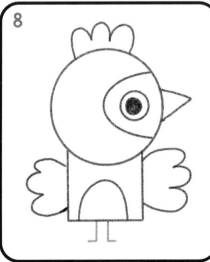

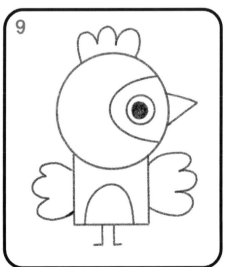

TRACE

FINISH

FINISH

DRAW

 # BUNNY

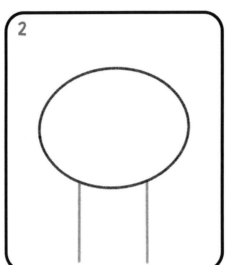

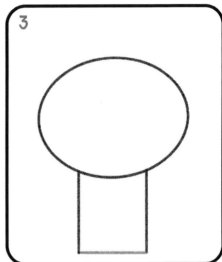

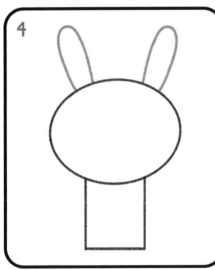

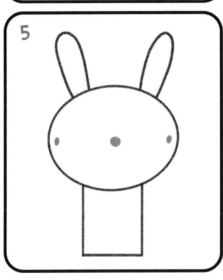

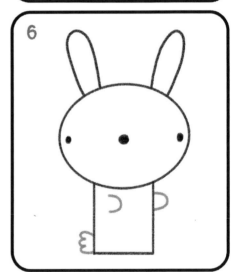

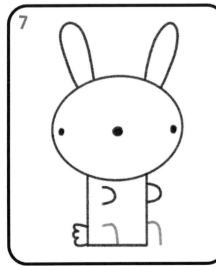

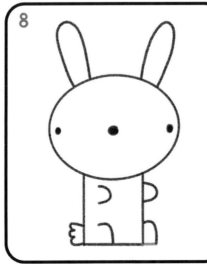

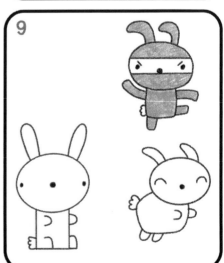

TRACE

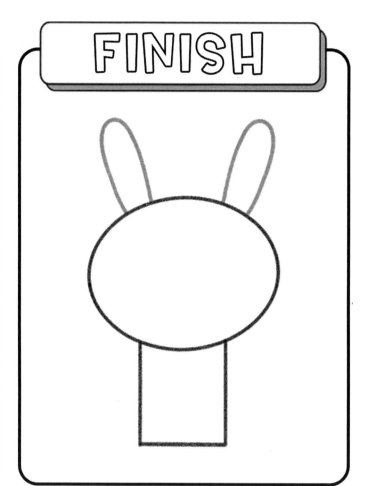

FINISH

FINISH

DRAW

FOX

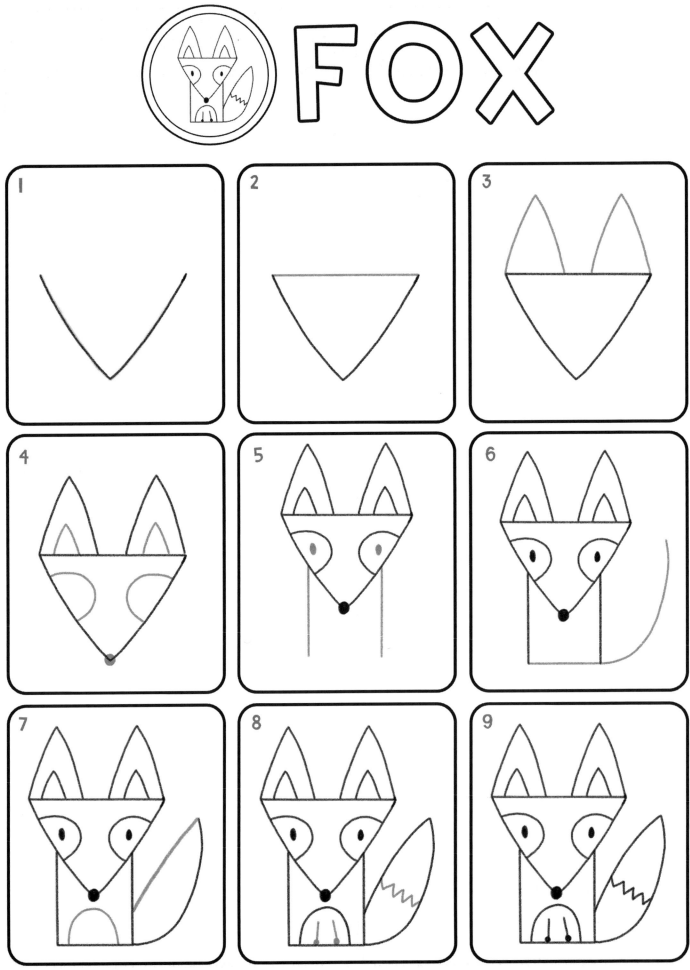

TRACE

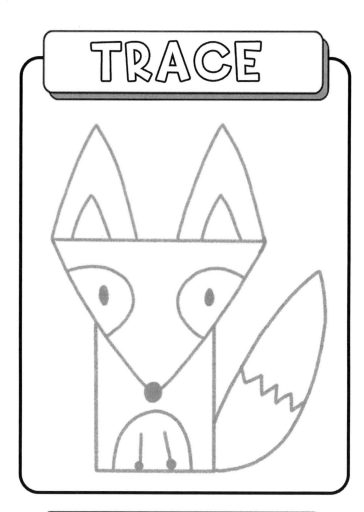

FINISH

FINISH

DRAW

 # UNICORN

 1

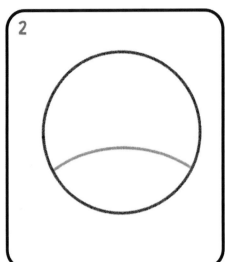 2

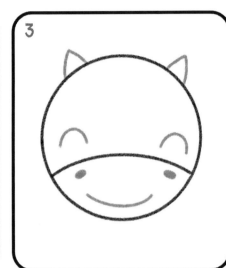 3

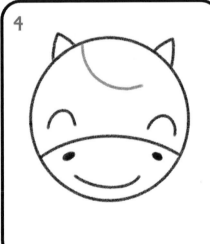 4

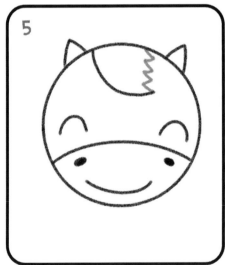 5

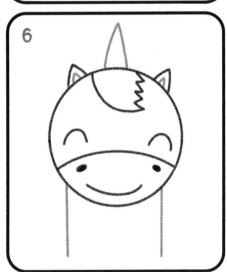 6

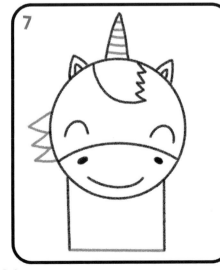 7

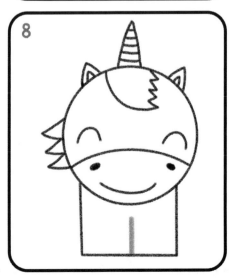 8

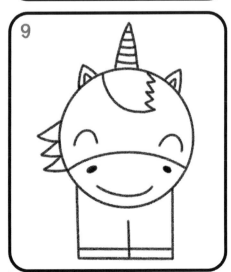 9

TRACE

FINISH

FINISH

DRAW

 # DRAGON

1

2

3

4
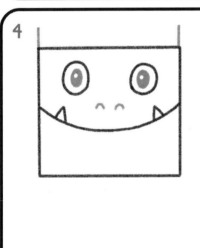

5
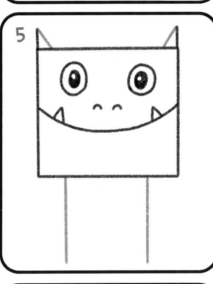

6

7

8
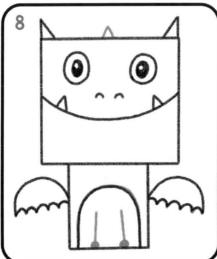

9
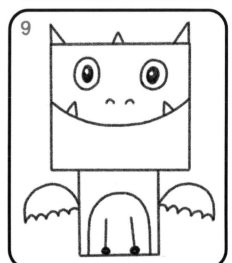

TRACE

FINISH

FINISH

DRAW

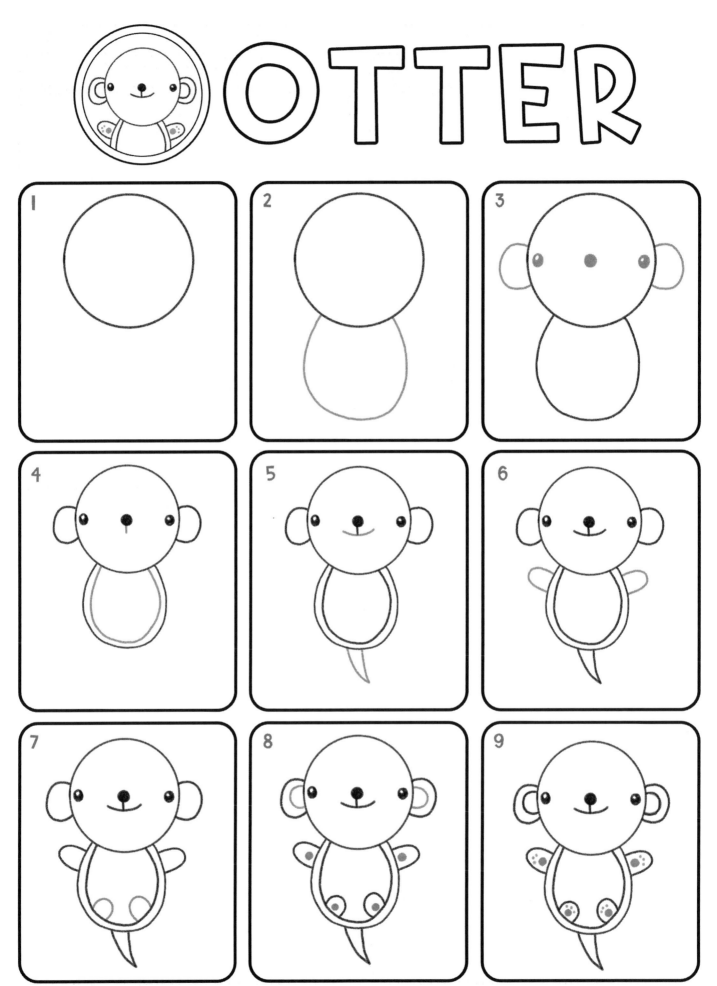

OTTER

18

TRACE

FINISH

FINISH

DRAW

 FISH

1

2

3

4

5

6
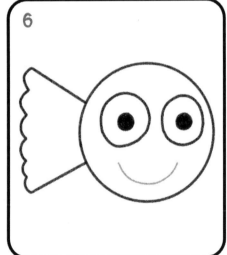

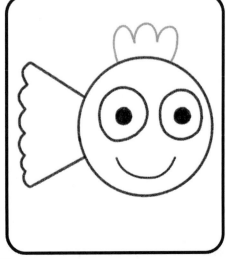

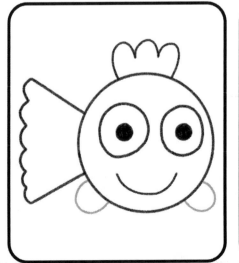

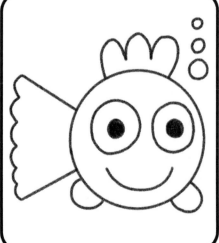

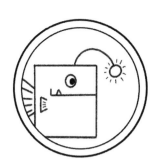 # MORE FISH

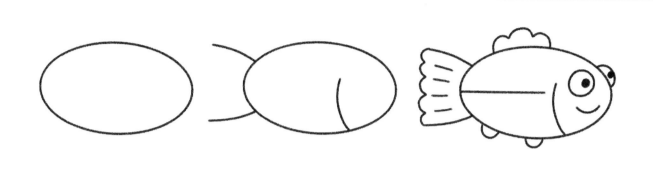

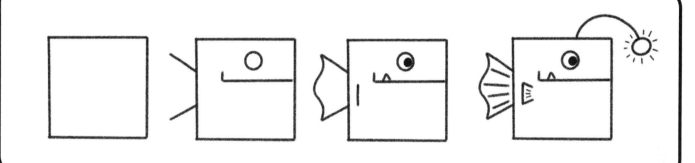

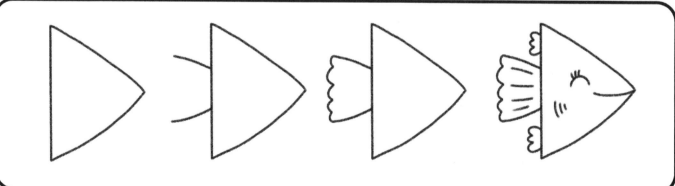

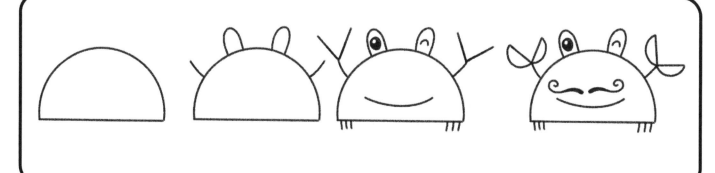

 # HEDGEHOG

1	2	3
4	5	6
7 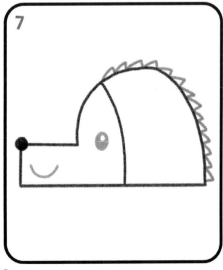	8 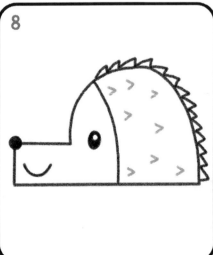	9 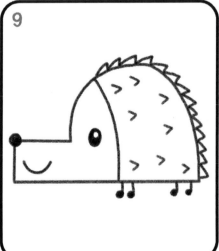

TRACE

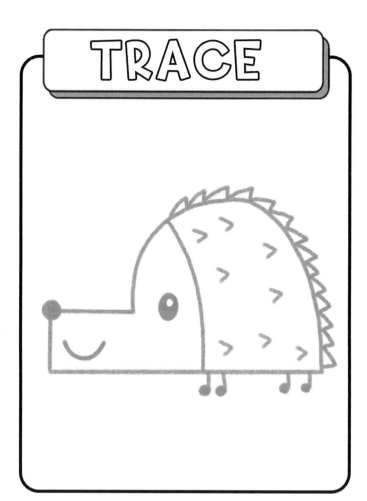

FINISH

FINISH

DRAW

 # SLEEPY CAT

1

2

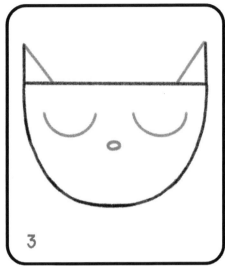

3

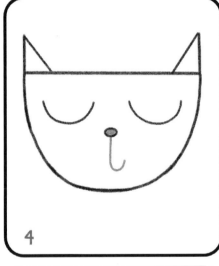

4

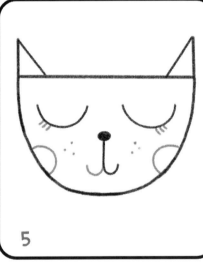

5

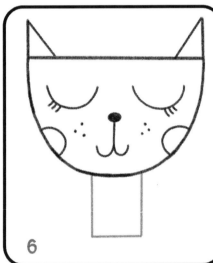

6

7

8

9

TRACE

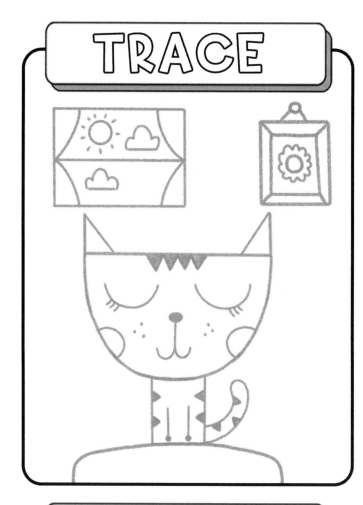

FINISH

FINISH

DRAW

 # CHEETAH

1

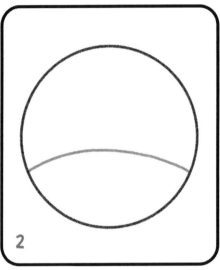

2

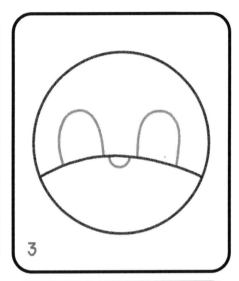

3

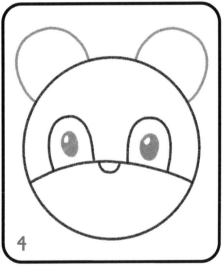

4

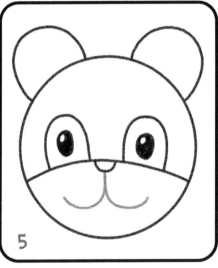

5

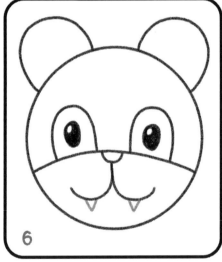

6

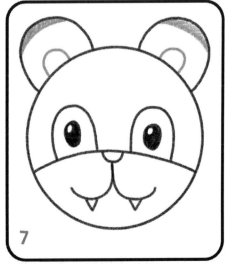

7

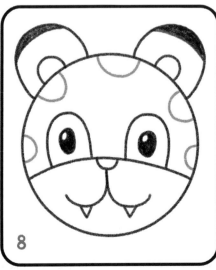

8

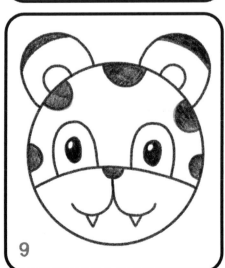

9

TRACE

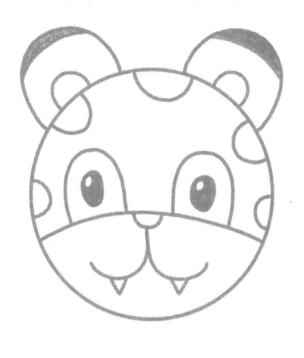

FINISH

FINISH

DRAW

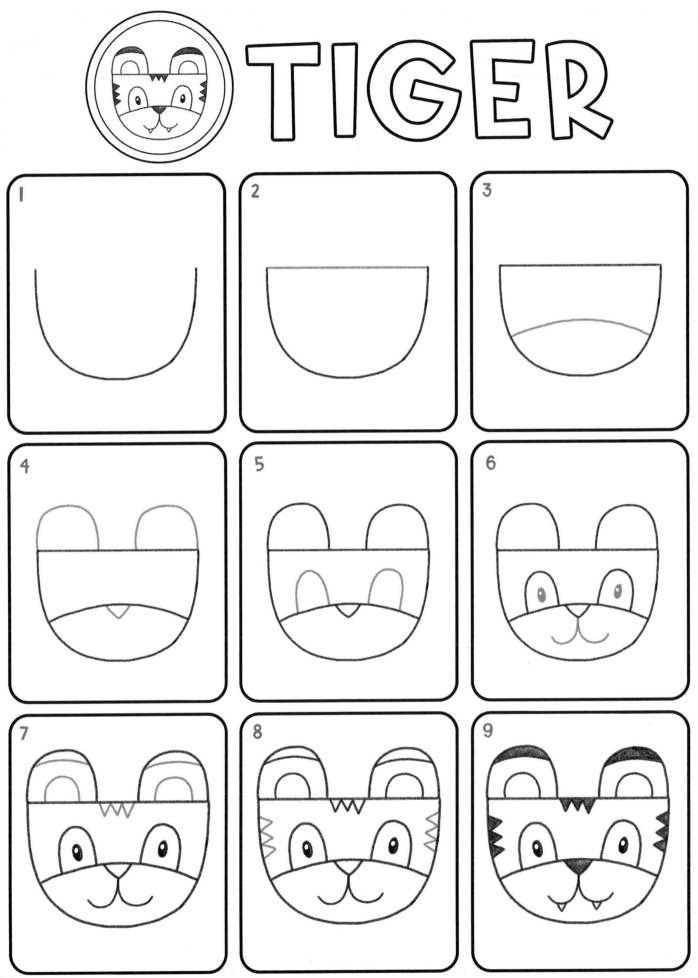

TIGER

TRACE

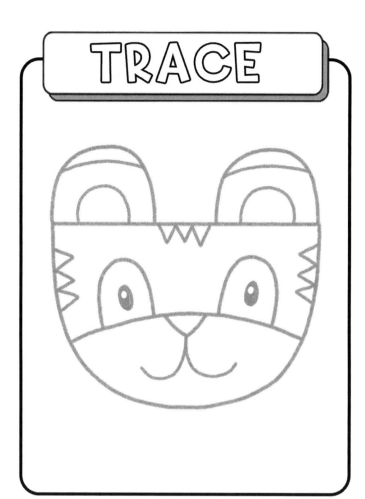

FINISH

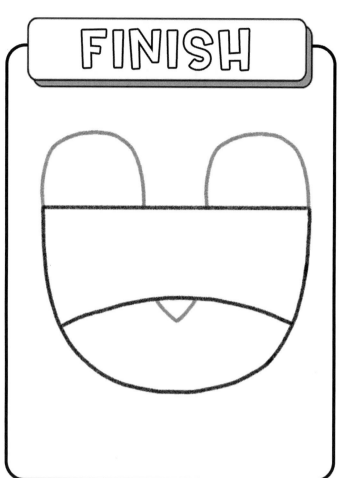

FINISH

DRAW

LION

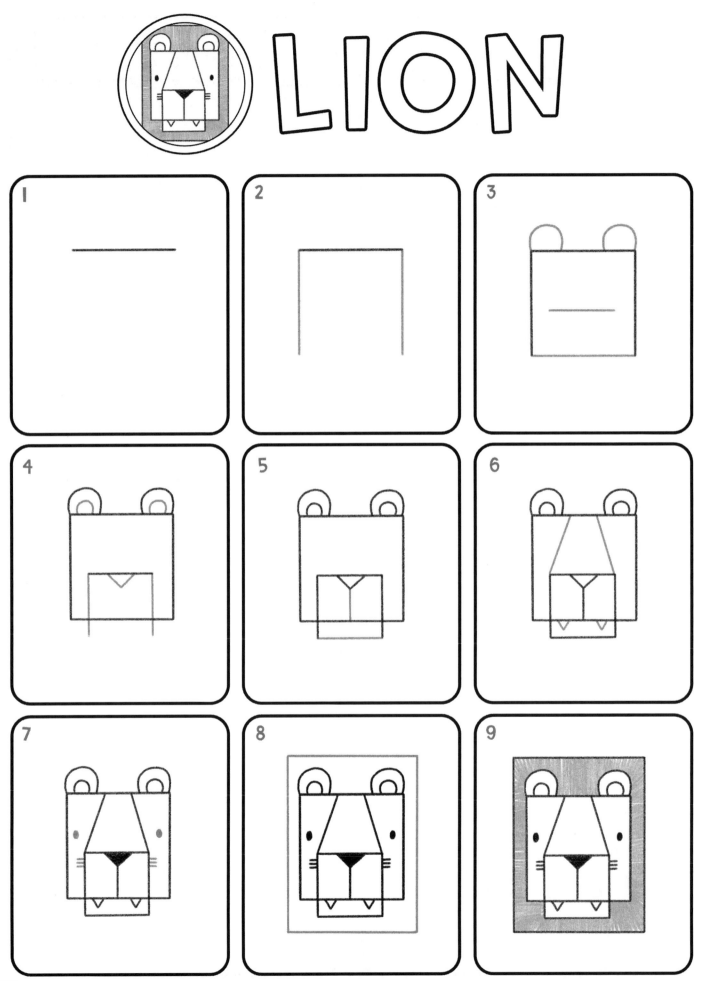

TRACE

FINISH

FINISH

DRAW

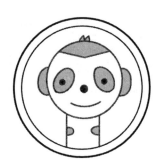 # MEERKAT

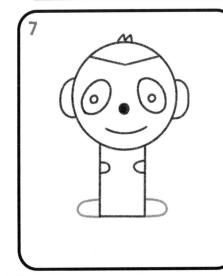

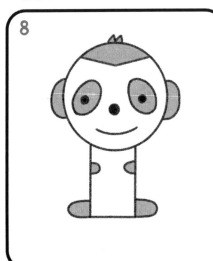

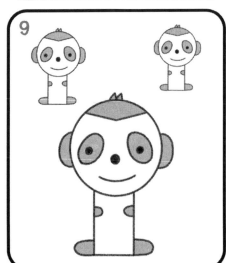

TRACE

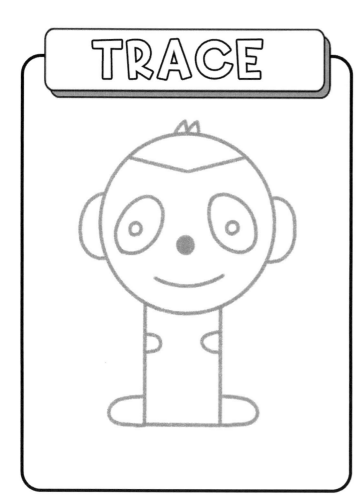

FINISH

FINISH

DRAW

 # FARM squares

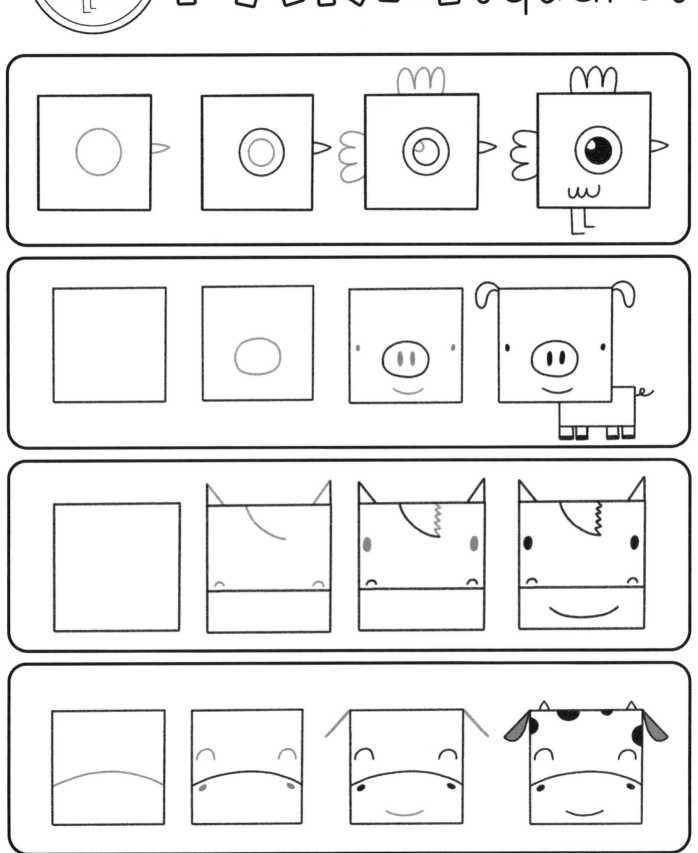

PRACTICE

ART DOG

1

2

3

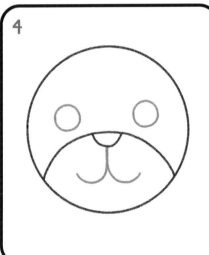

4

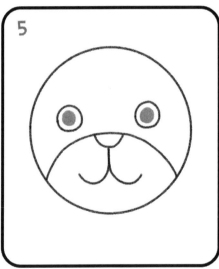

5

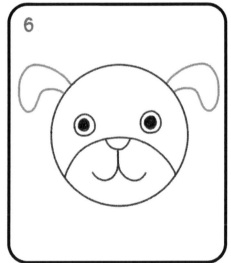

6

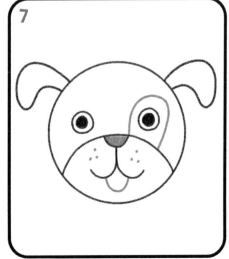

7

8

9

TRACE

FINISH

FINISH

DRAW

Siberian HUSKY

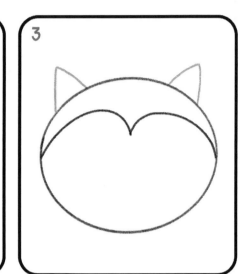

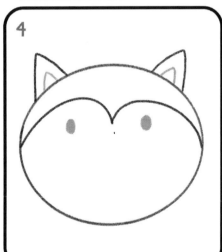

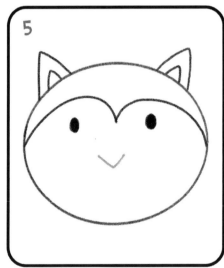

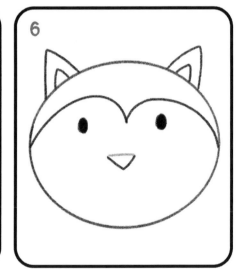

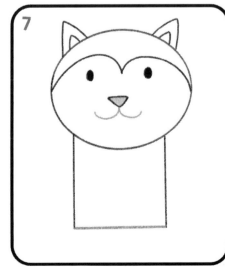

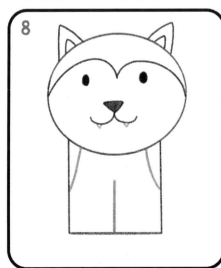

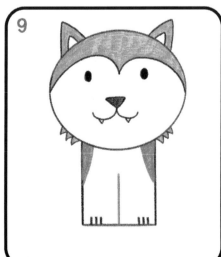

TRACE

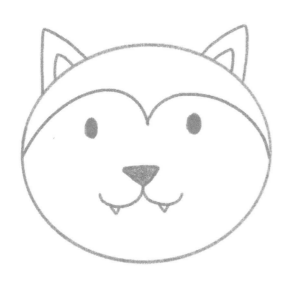

FINISH

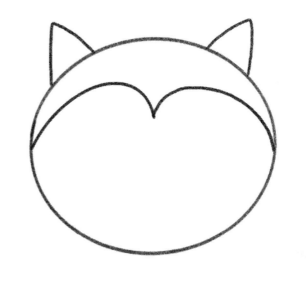

FINISH

DRAW

French
BULLDOG

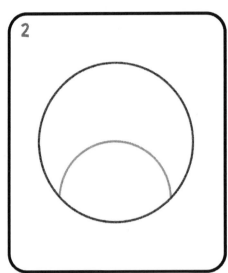

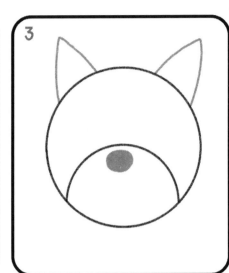

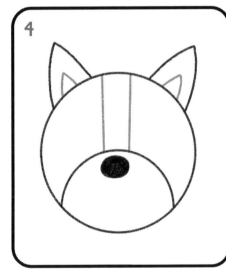

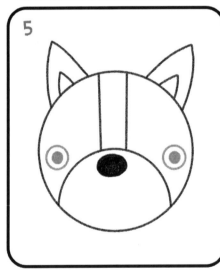

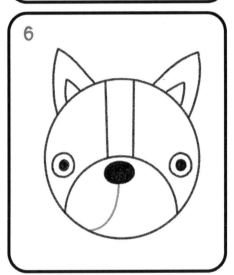

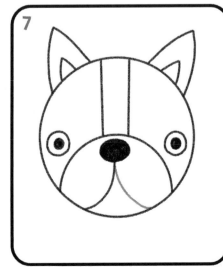

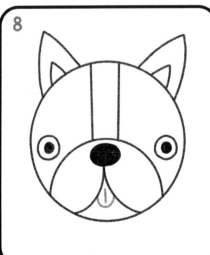

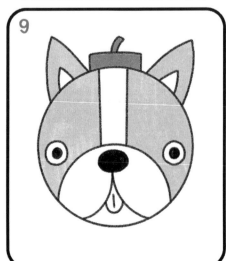

TRACE

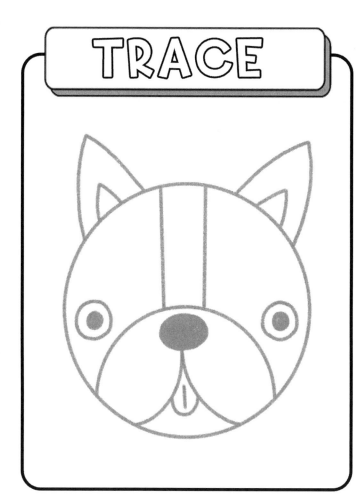

FINISH

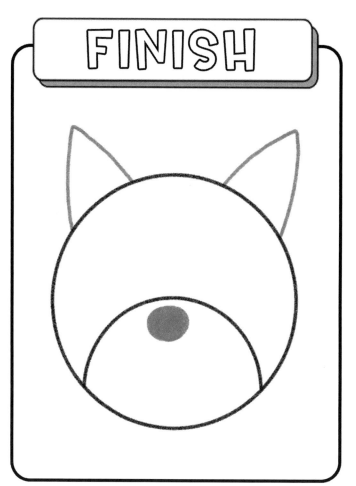

FINISH

DRAW

DOGS

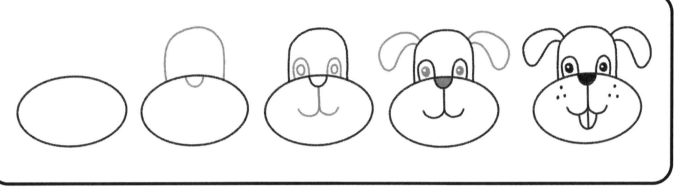

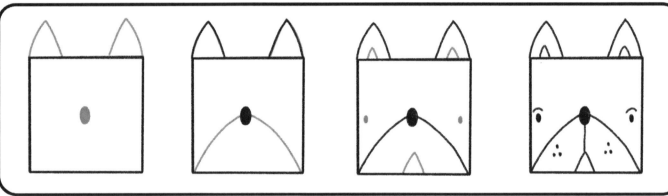

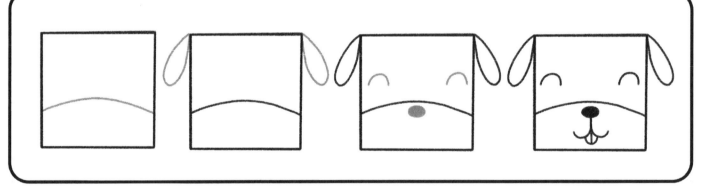

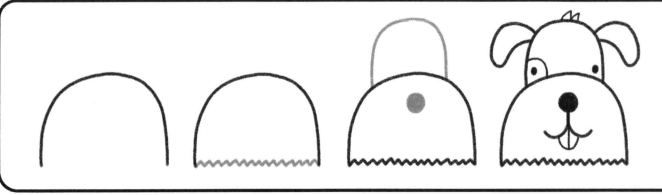

PRACTICE

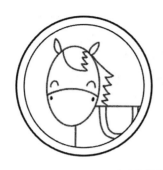 # HORSE

 1

 2

 3

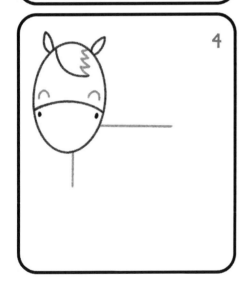 4

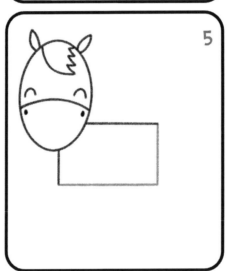 5

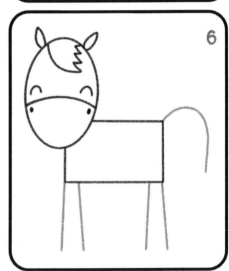 6

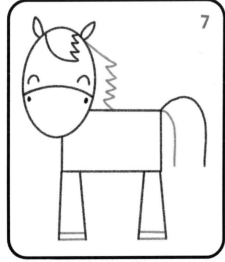 7

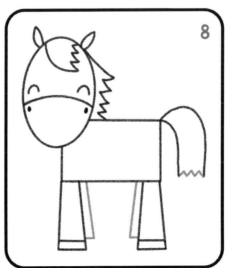 8

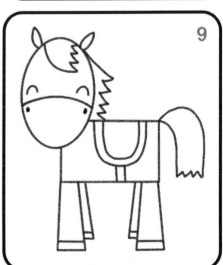 9

TRACE

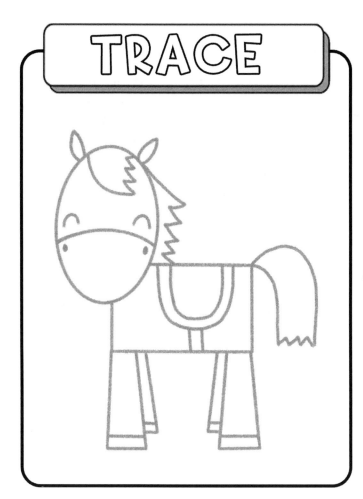

FINISH

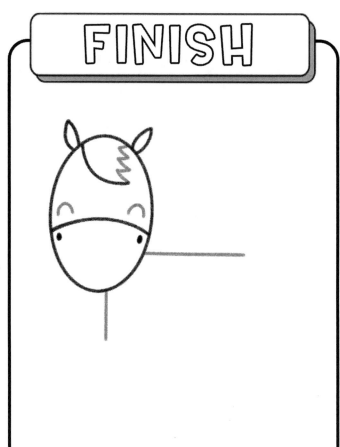

FINISH

DRAW

 # KOALA

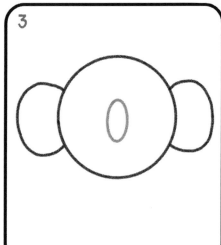

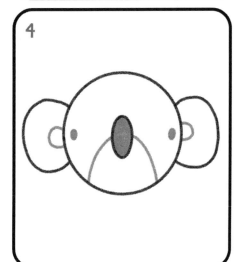

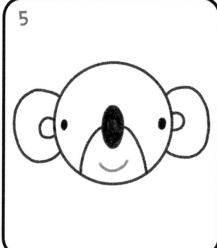

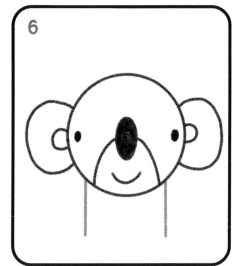

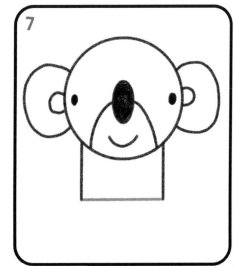

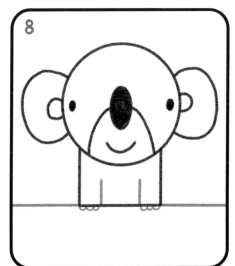

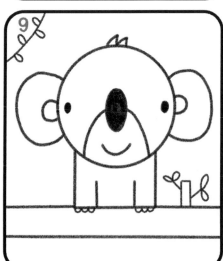

TRACE

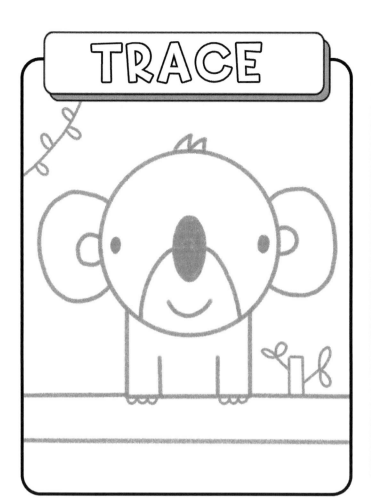

FINISH

FINISH

DRAW

 # KANGAROO

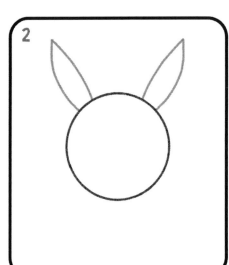

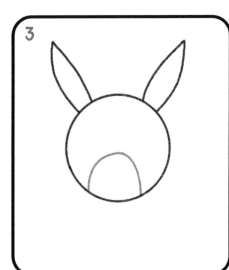

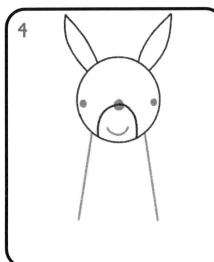

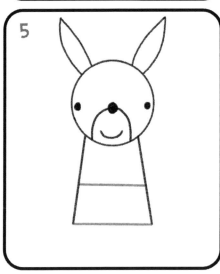

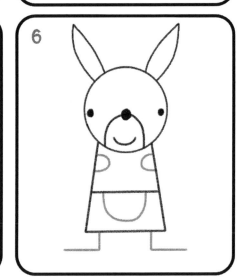

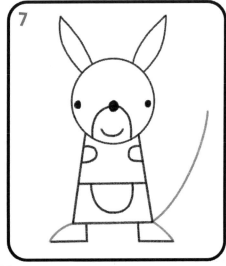

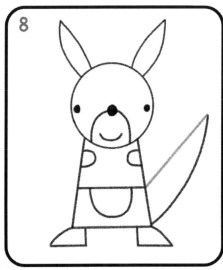

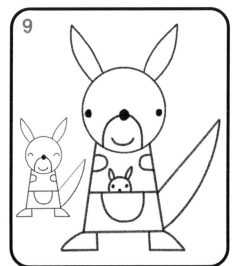

TRACE

FINISH

FINISH

DRAW

 # SEA TURTLE

1

2

3

4
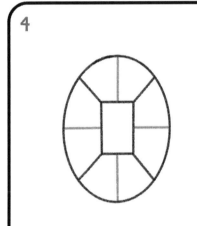

5
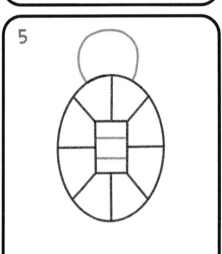

6
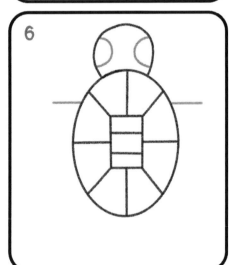

7
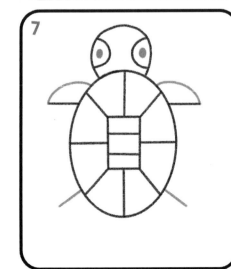

8
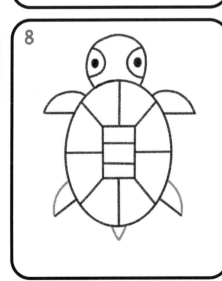

9
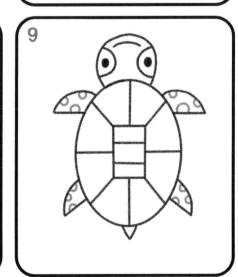

TRACE

FINISH

FINISH

DRAW

FOREST
friends

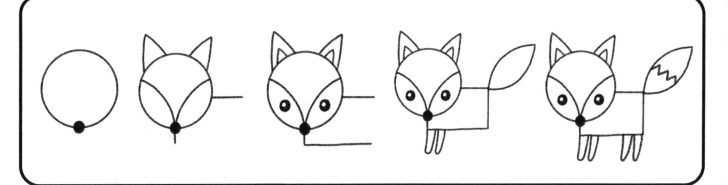

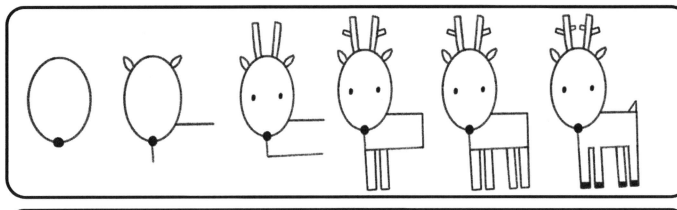

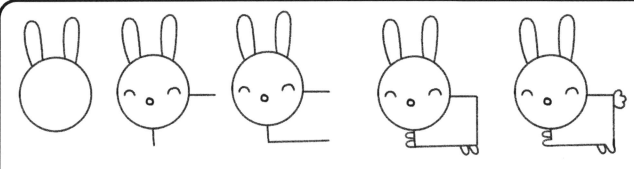

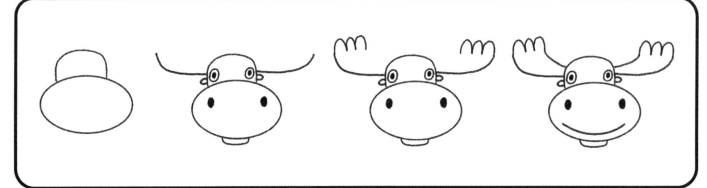

PRACTICE

OWL

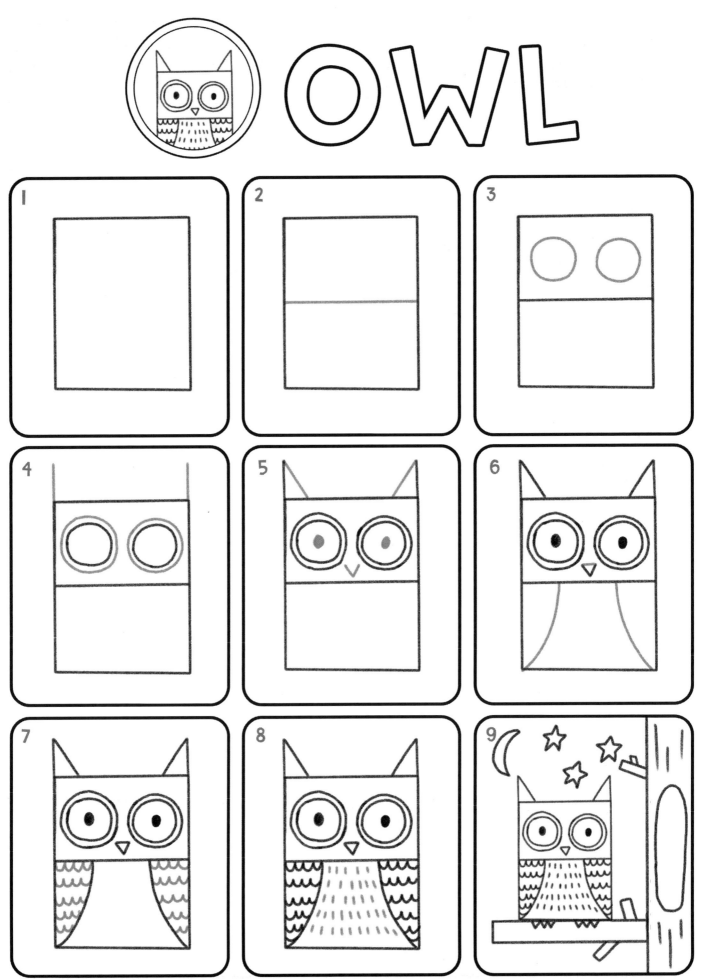

TRACE

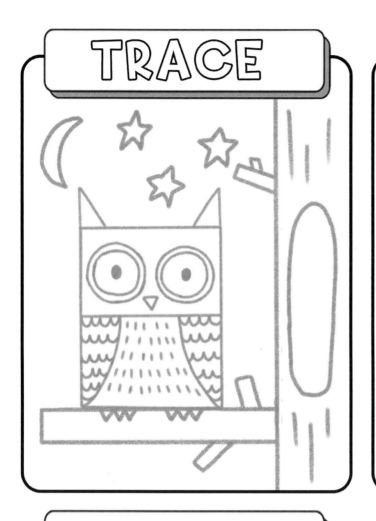

FINISH

FINISH

DRAW

 # MACAW

1

2

3

4

5

6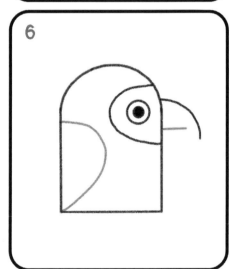

7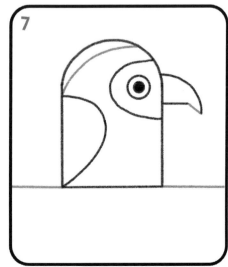

8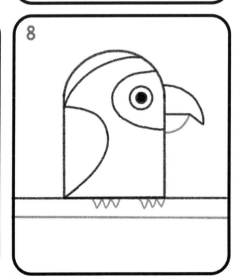

9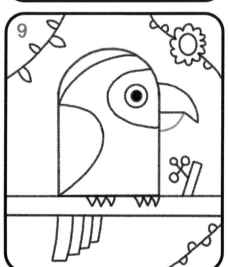

TRACE

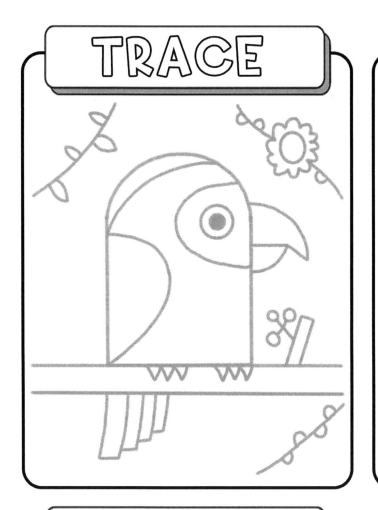

FINISH

FINISH

DRAW

 SNAKE

1

2

3

4

5

6
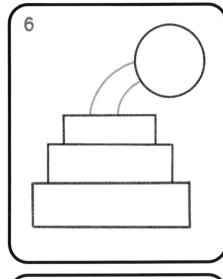

7

8
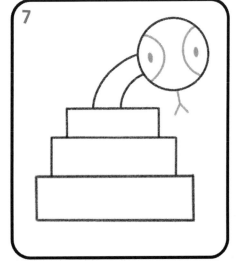

9
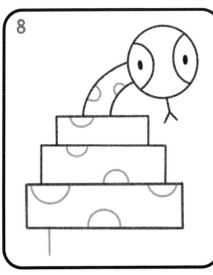

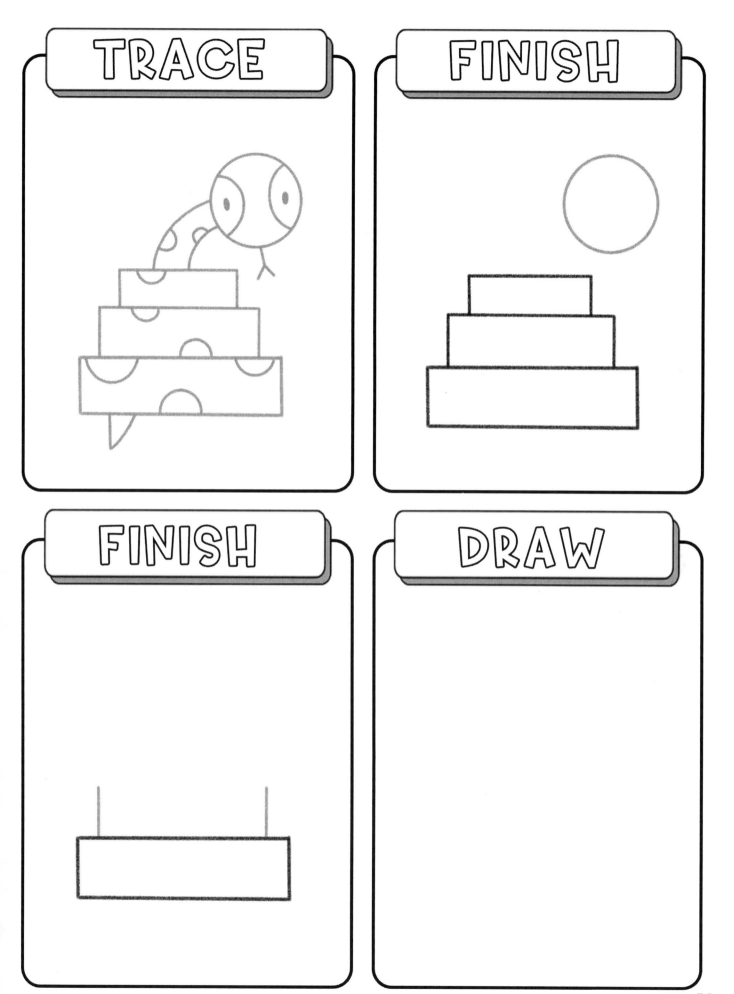

TRACE

FINISH

FINISH

DRAW

FROG

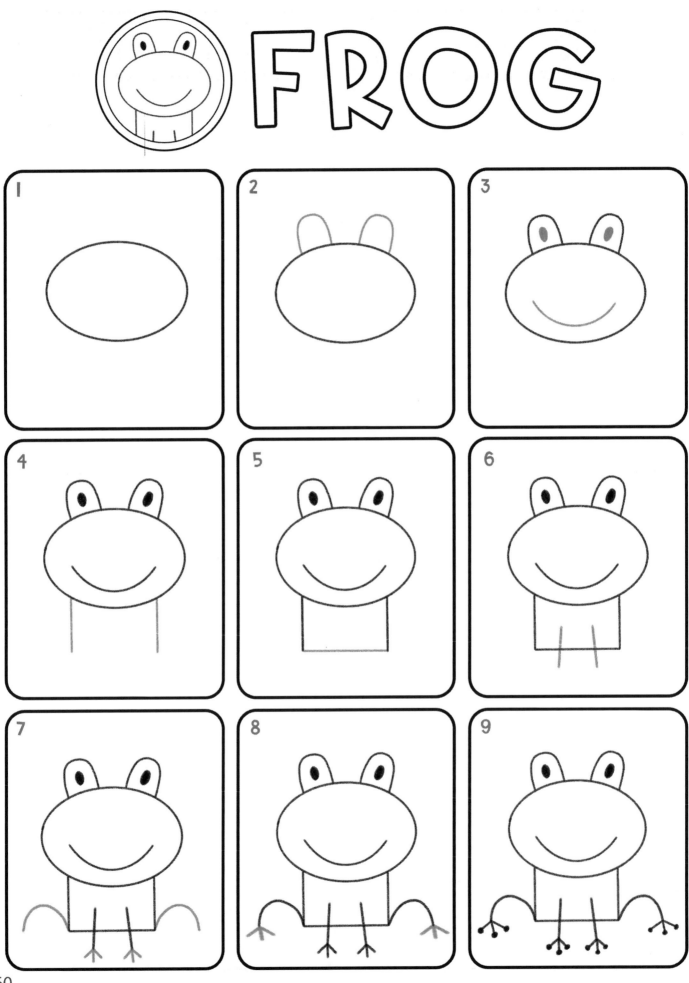

TRACE

FINISH

FINISH

DRAW

SLOTH

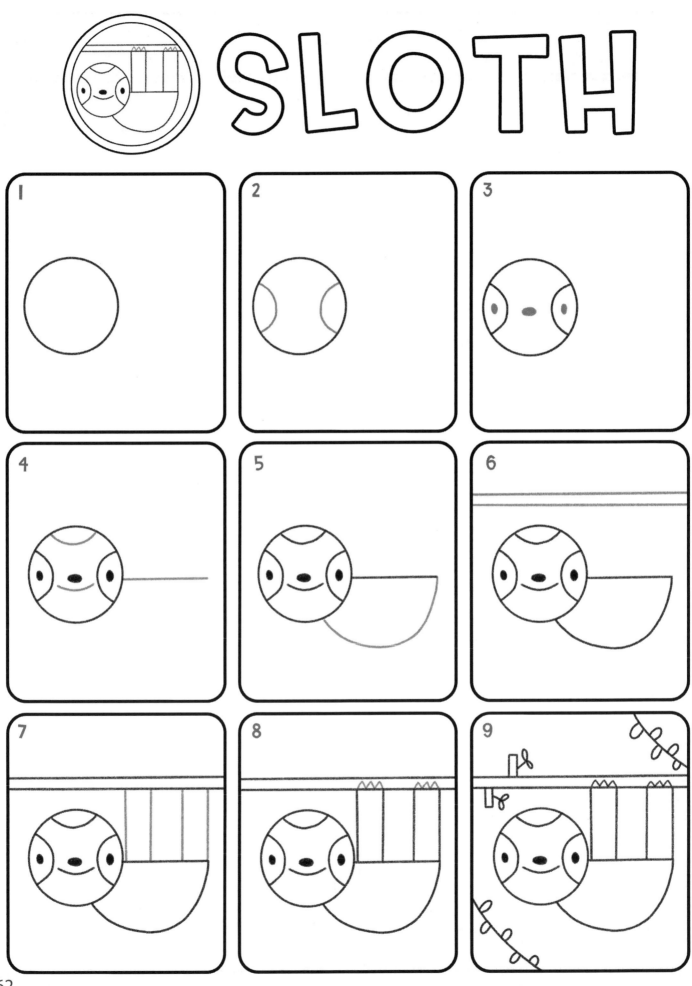

TRACE

FINISH

FINISH

DRAW

63

 # SNOWY OWL

1	2	3 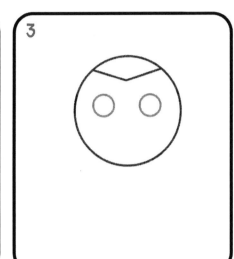
4 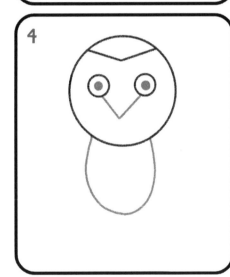	5 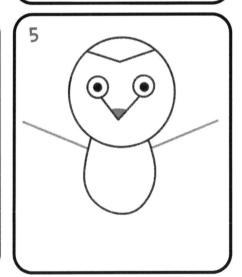	6 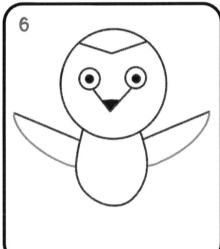
7 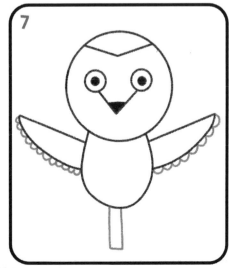	8 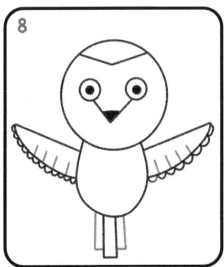	9 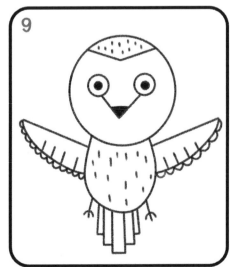

TRACE

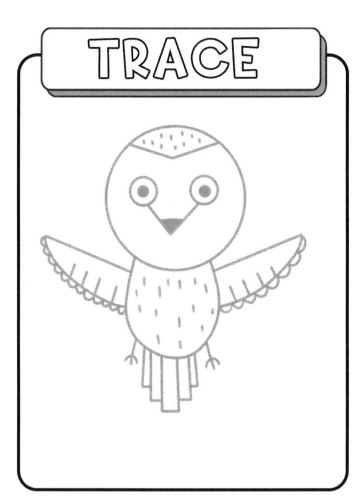

FINISH

FINISH

DRAW

 # PENGUIN

1

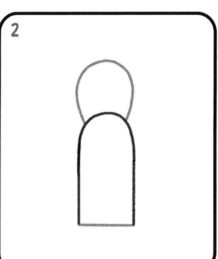

2

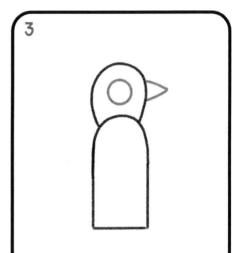

3

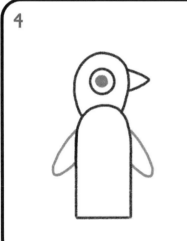

4

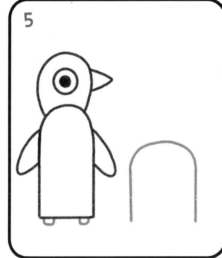

5

6

7

8

9

TRACE

FINISH

FINISH

DRAW

 # DOLPHIN

1

2

3

4
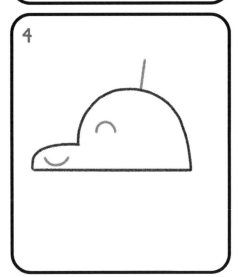

5
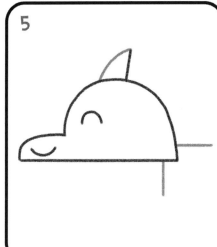

6
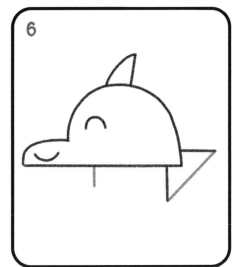

7
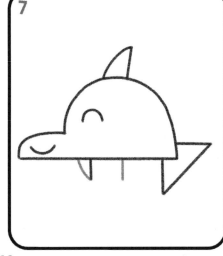

8
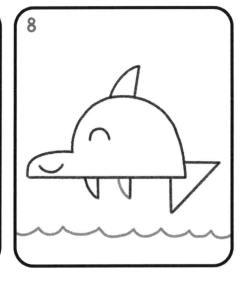

9
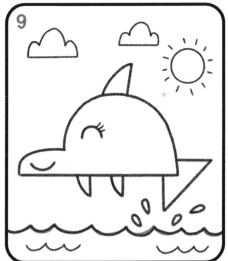

TRACE

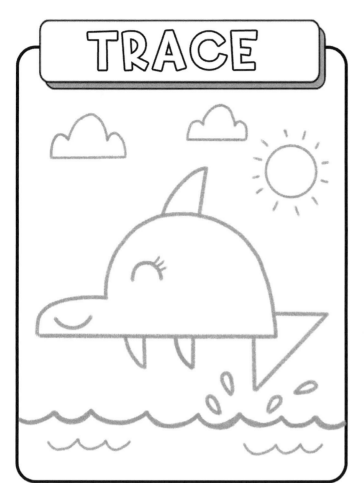

FINISH

FINISH

DRAW

ORCA

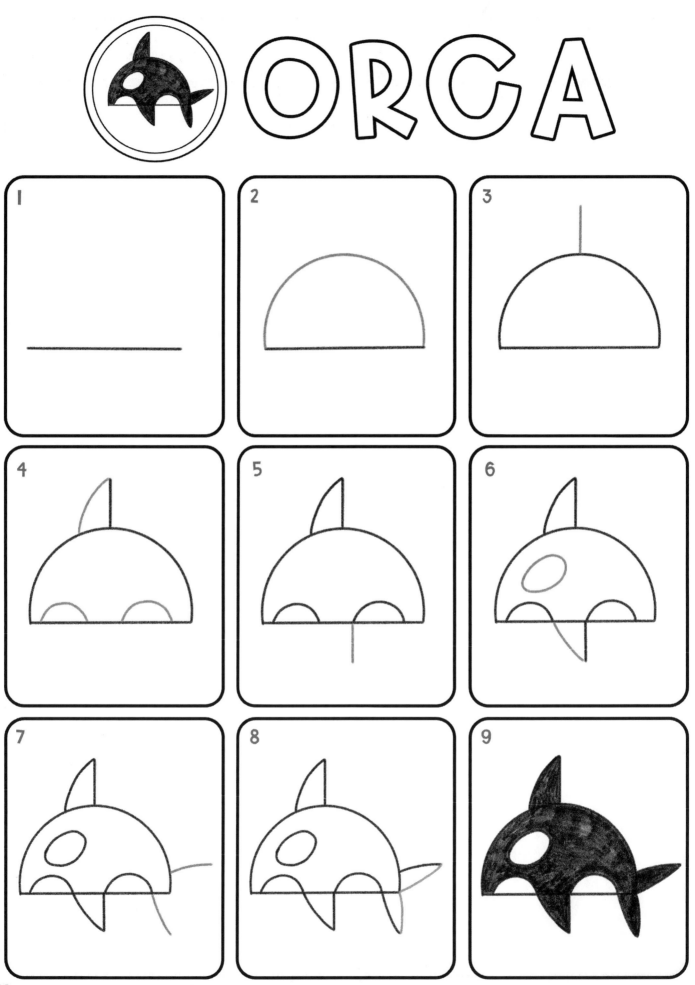

TRACE

FINISH

FINISH

DRAW

 # WHALE

1	2	3

4	5	6

7	8	9
	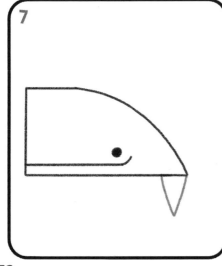	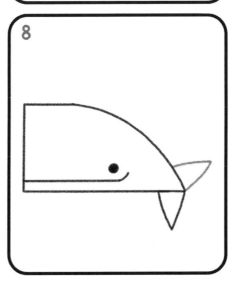

TRACE

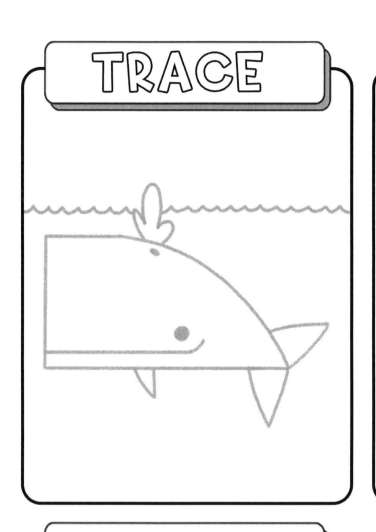

FINISH

FINISH

DRAW

 # SHARK

1

2

3

4

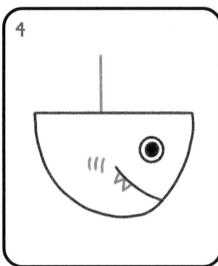

5

6

7

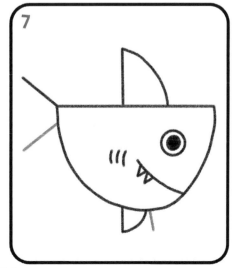

8

9

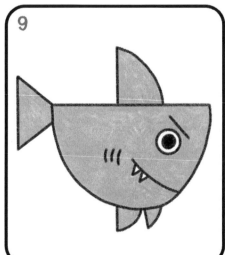

TRACE

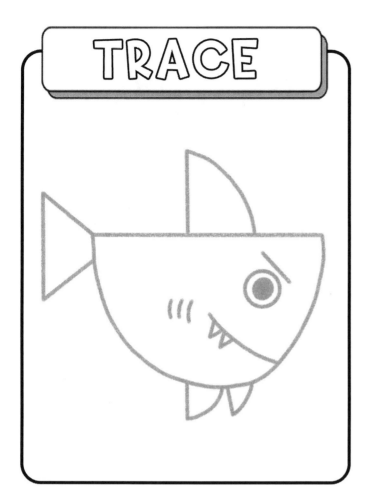

FINISH

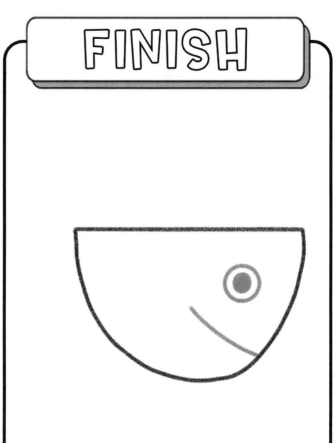

FINISH

DRAW

 # NARWHAL

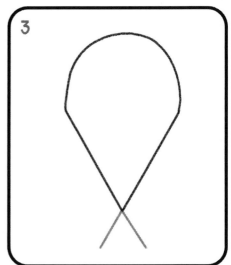

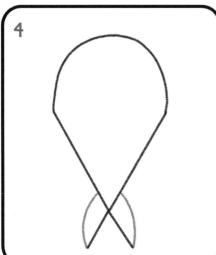

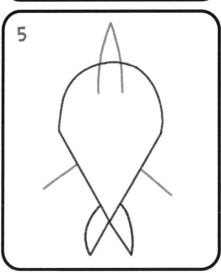

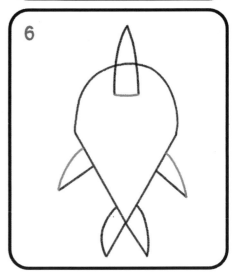

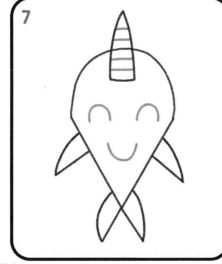

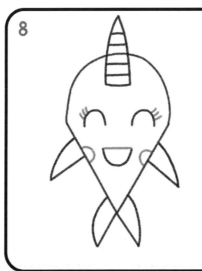

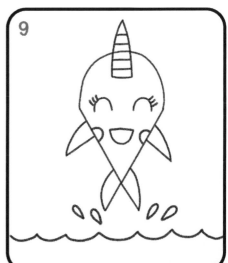

TRACE

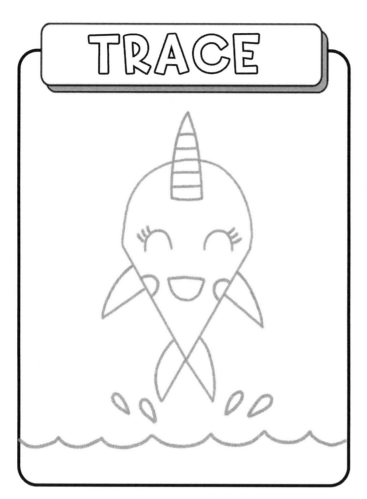

FINISH

FINISH

DRAW

FROZEN FRIENDS

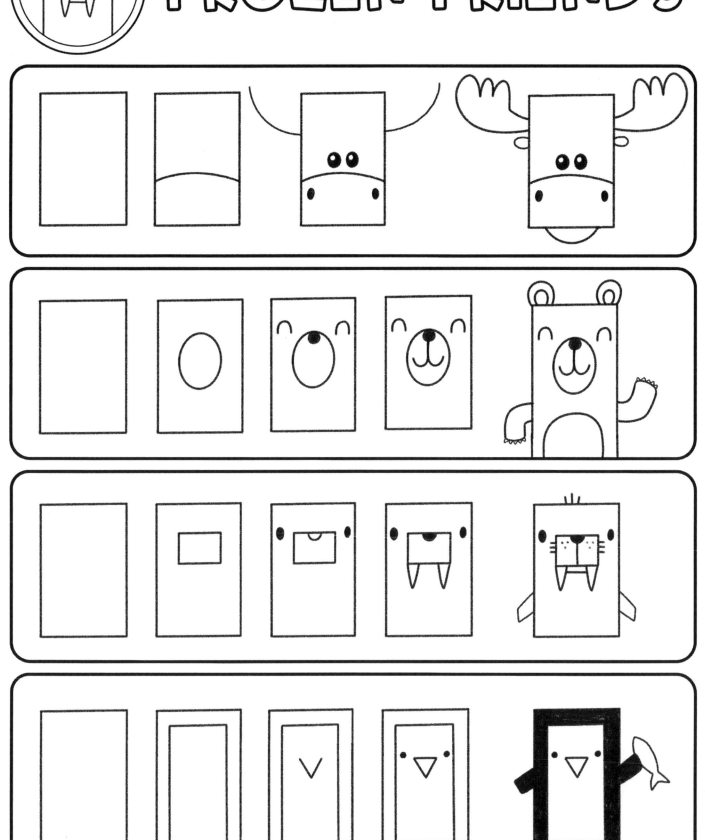

PRACTICE

WINTER

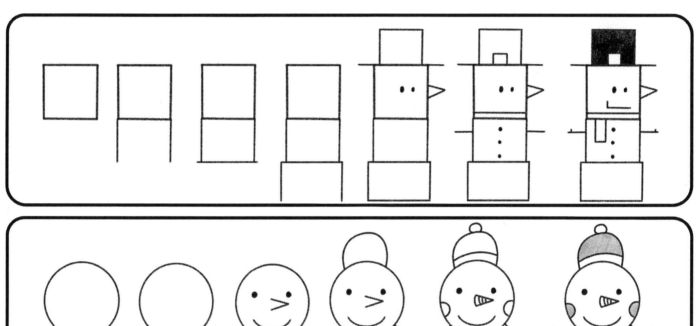

PRACTICE

 # CASTLE

1

2

3

4
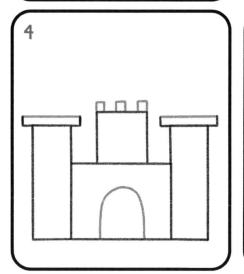

5
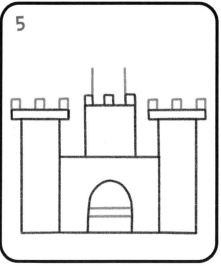

6
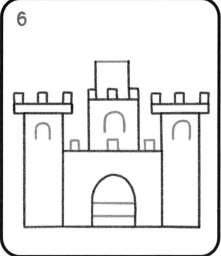

7
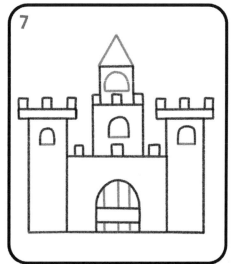

8
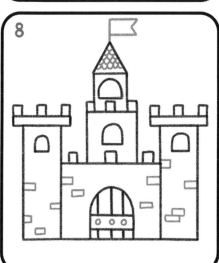

9
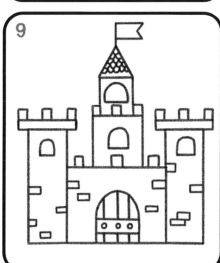

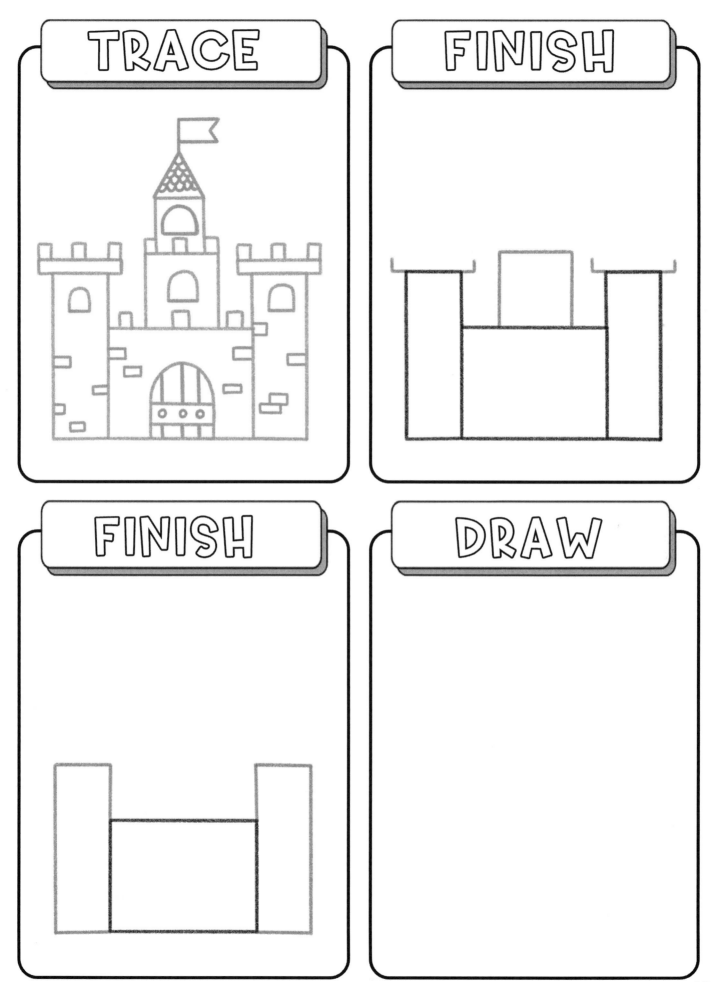

TRACE

FINISH

FINISH

DRAW

KING

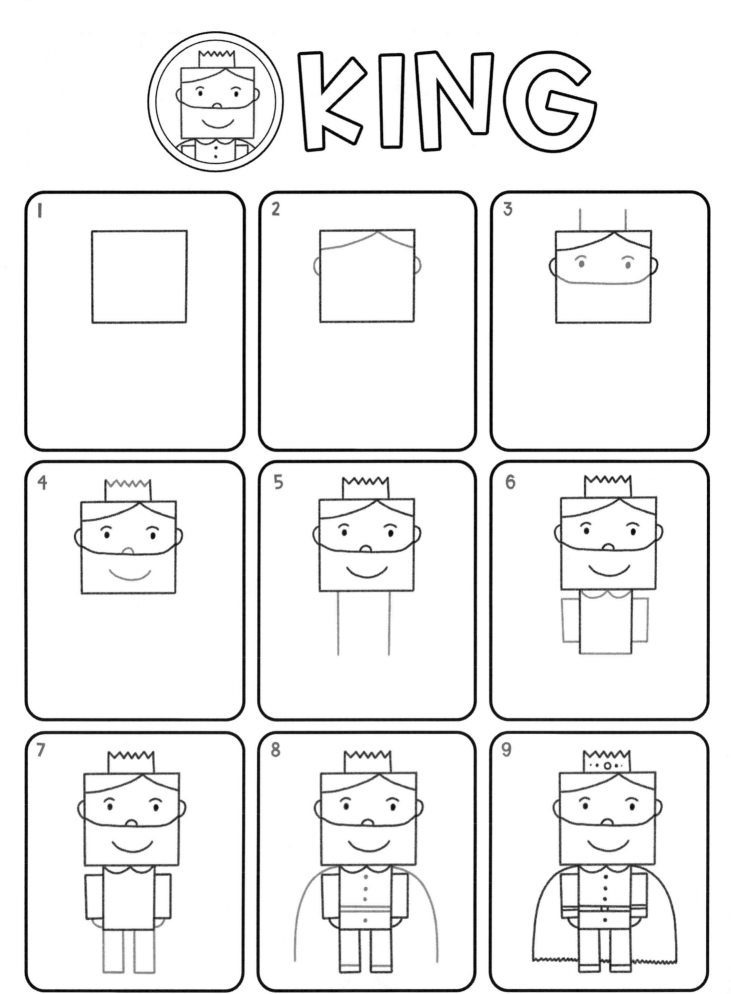

TRACE

FINISH

FINISH

DRAW

 # QUEEN

1

2

3

4

5
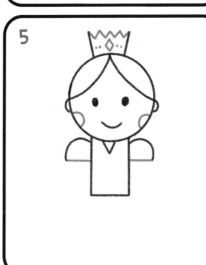

6
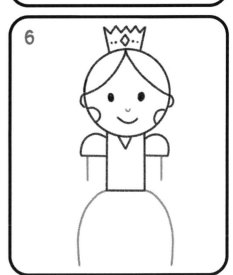

7
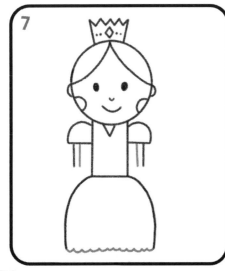

8
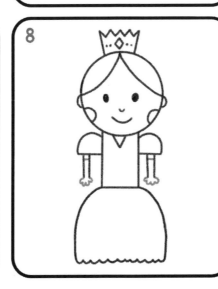

9
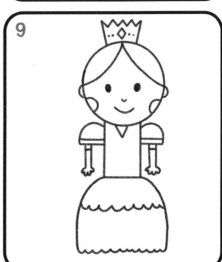

TRACE

FINISH

FINISH

DRAW

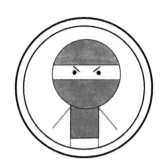

NINJA

1

2

3

4

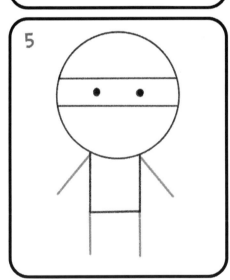

5

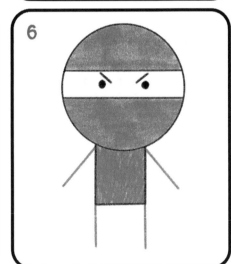

6

Try new movements

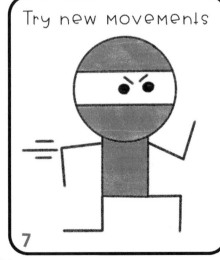

7

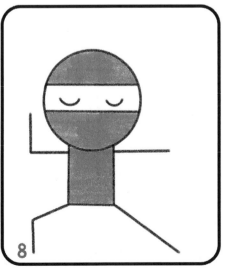

8

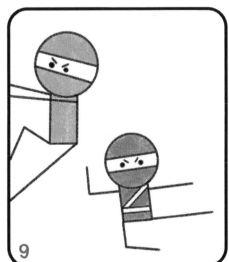

9

88

TRACE

FINISH

FINISH

DRAW

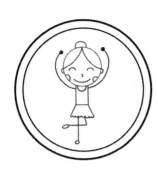 # BALLERINA

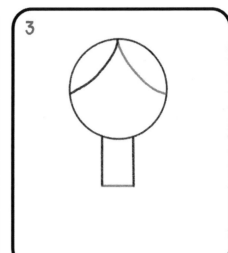

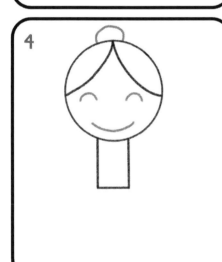

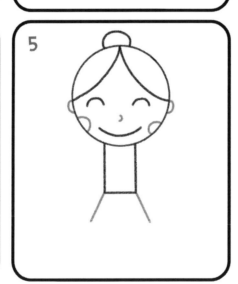

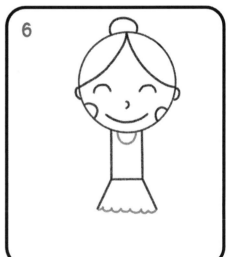

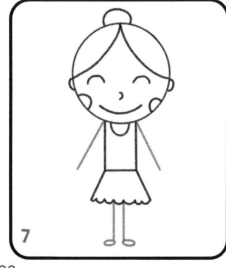

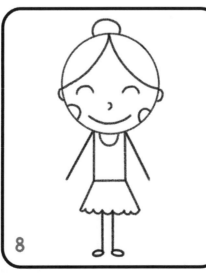

Try new movements

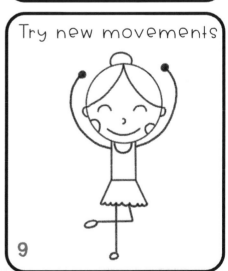

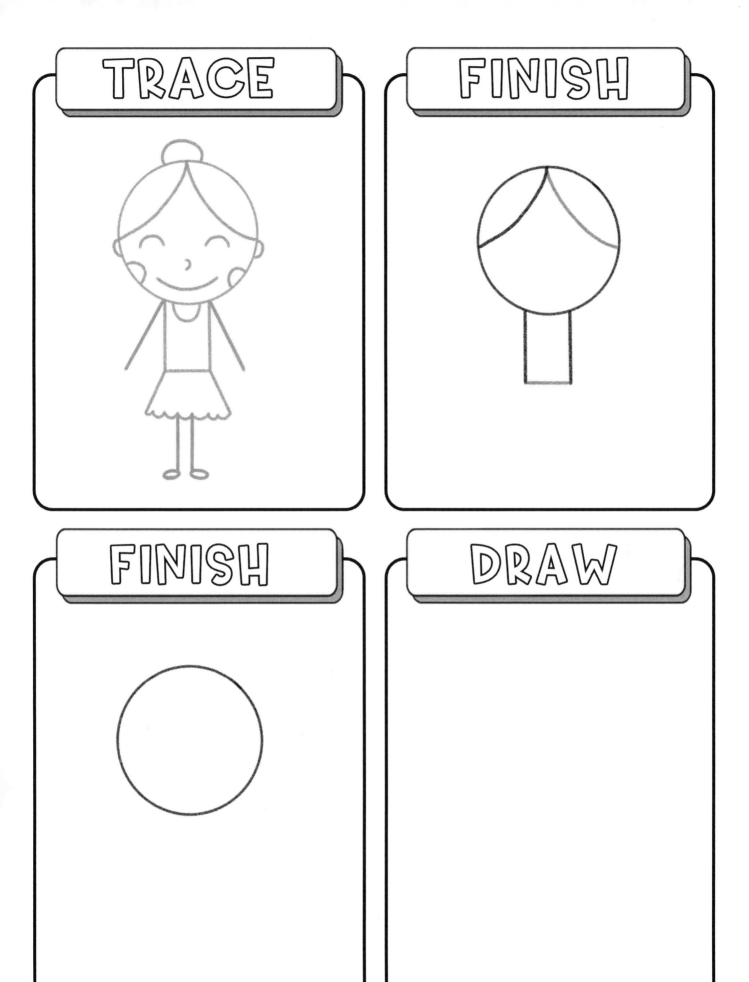

TRACE

FINISH

FINISH

DRAW

FOOTBALL
player

1

2

3

4

5

6

7

8

9

TRACE

FINISH

FINISH

DRAW

ROBOT

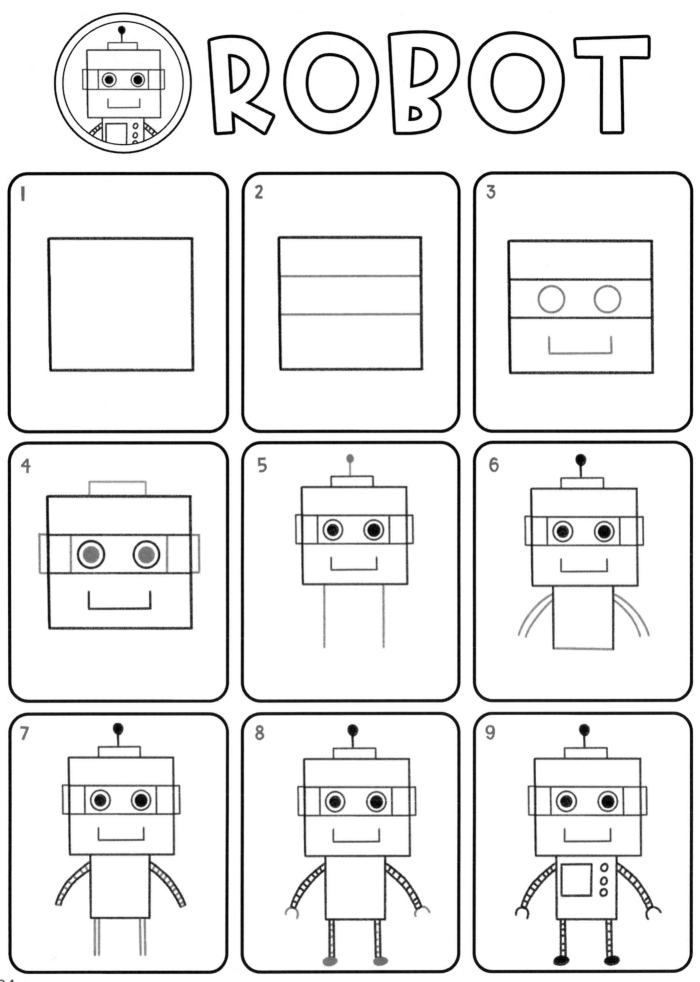

TRACE

FINISH

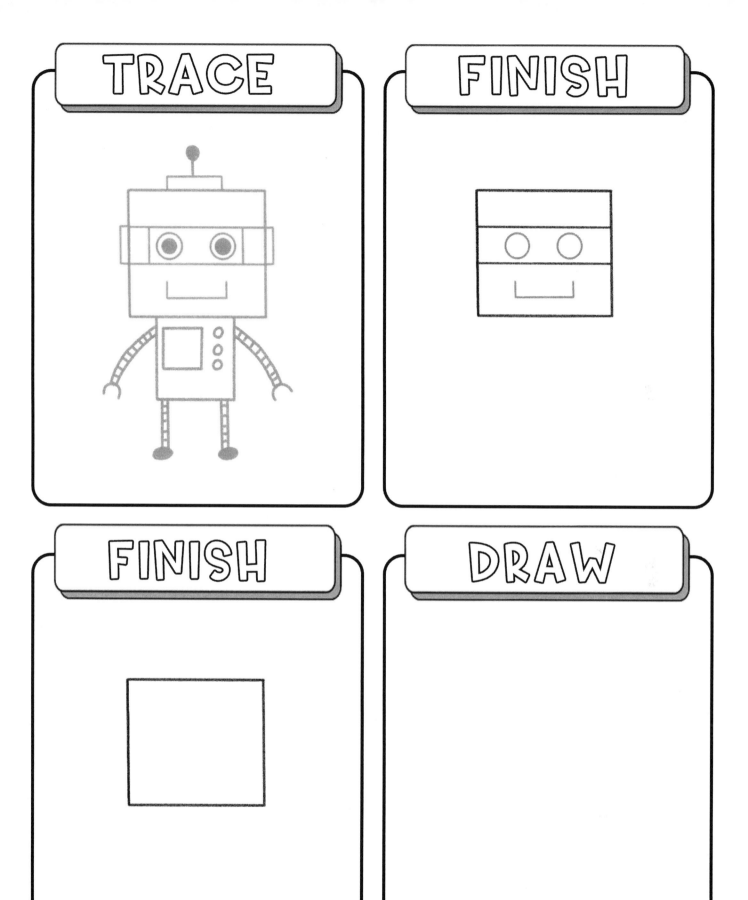

FINISH

DRAW

 # SWEET TREATS

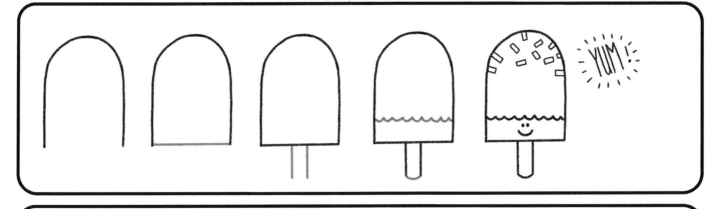

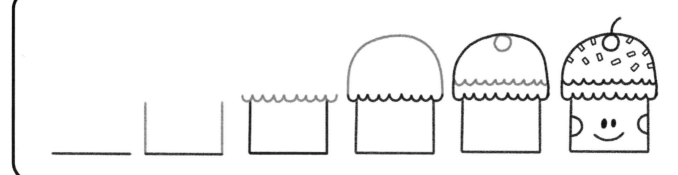

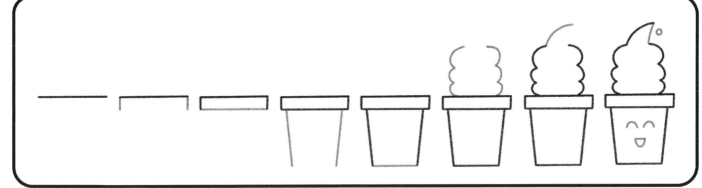

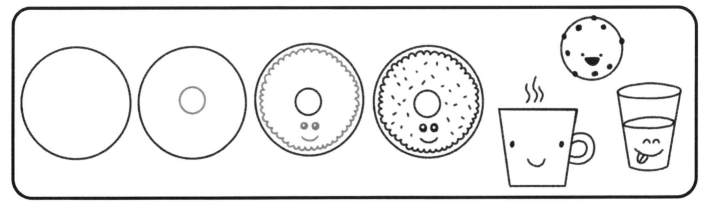

PRACTICE

 # FAST FOOD

PRACTICE

 # RAINBOW

1	2	3
4	5	6
7 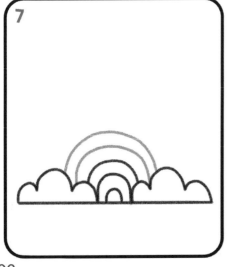	8 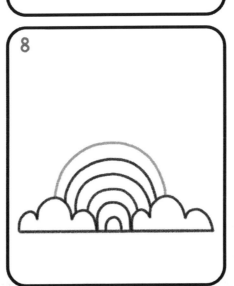	9 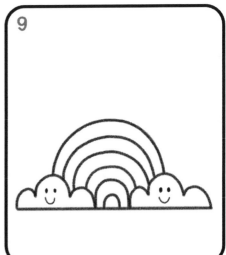

TRACE

FINISH

FINISH

DRAW

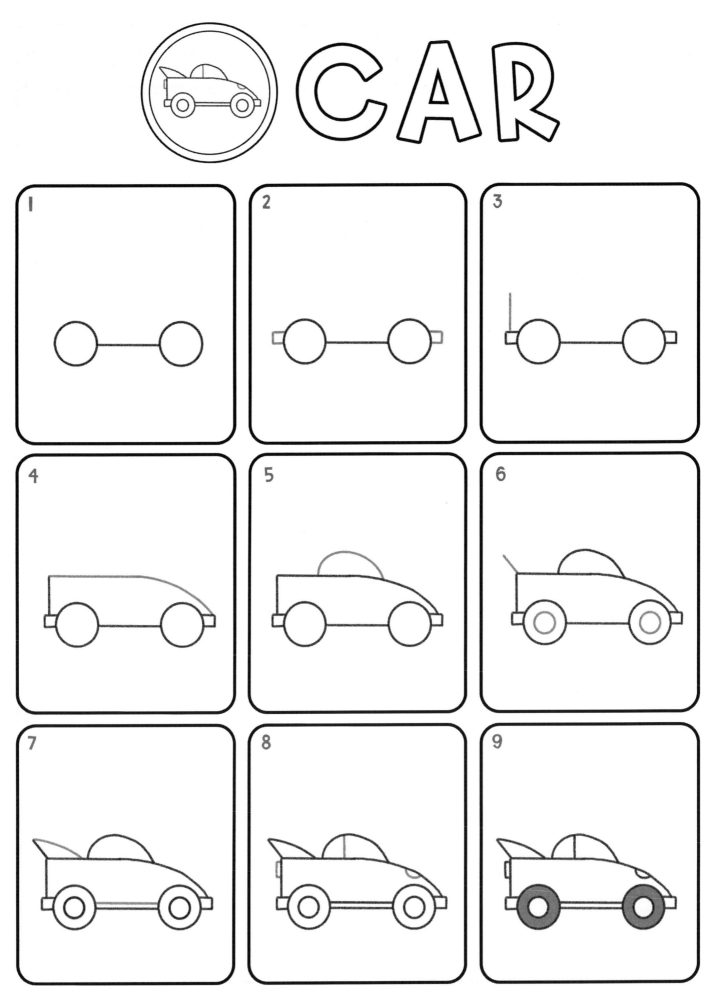

CAR

1

2

3

4

5

6

7

8

9

TRACE

FINISH

FINISH

DRAW

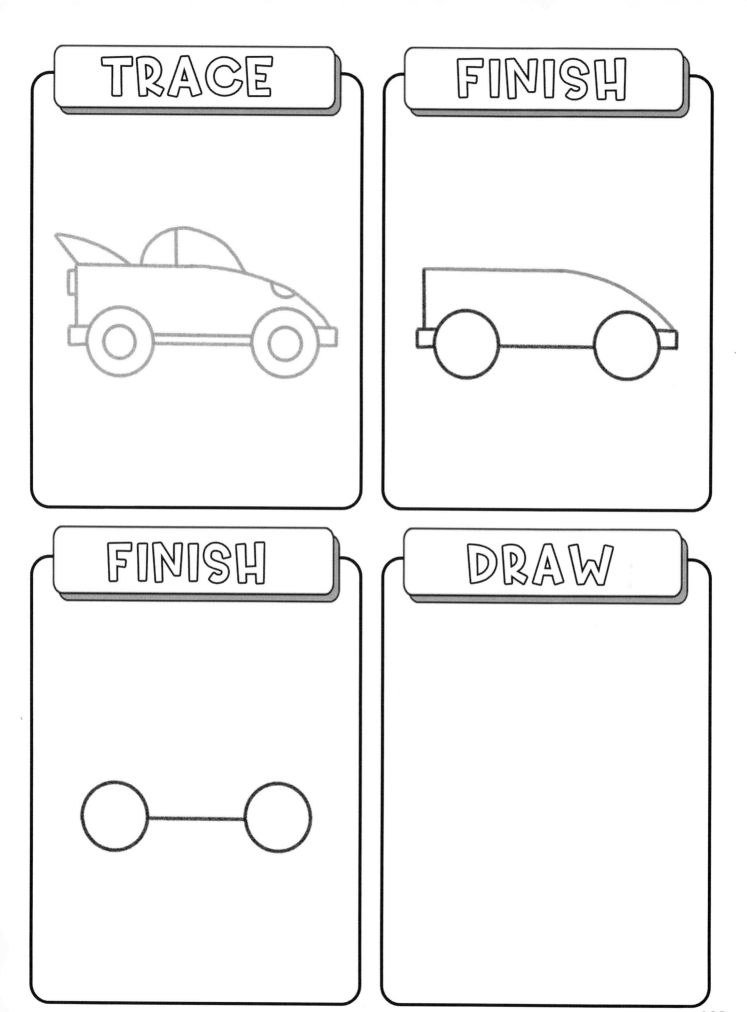

103

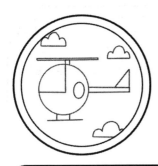 # HELICOPTER

1

2

3

4
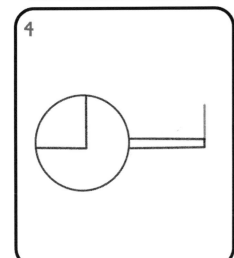

5
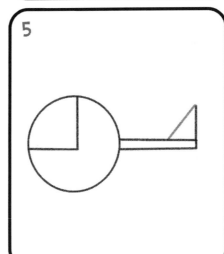

6

7
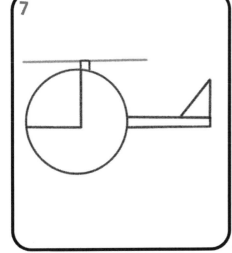

8
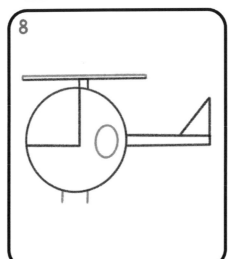

9
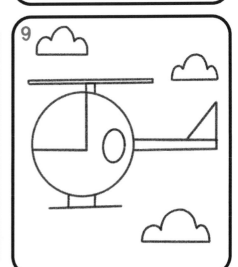

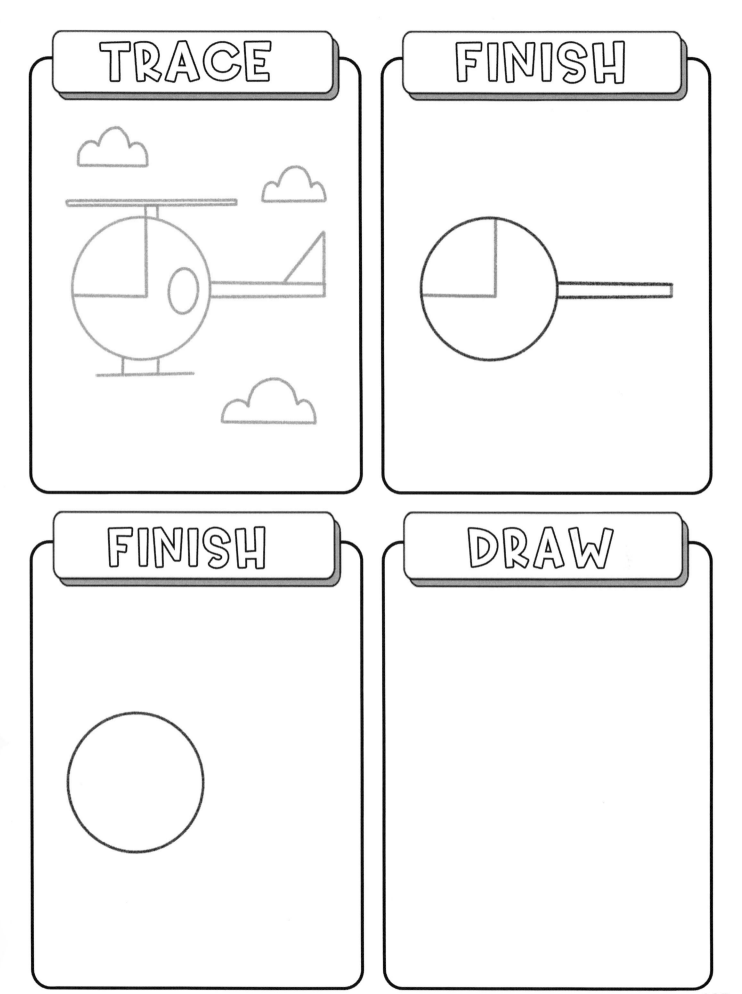

TRACE

FINISH

FINISH

DRAW

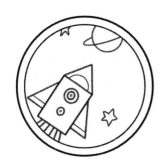 # ROCKET

1	2	3
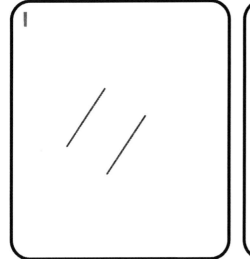	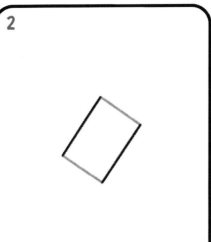	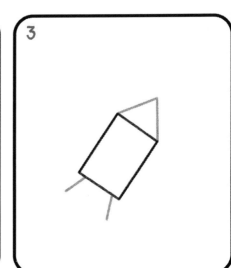

4	5	6
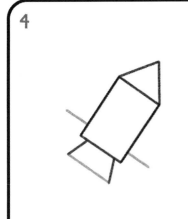	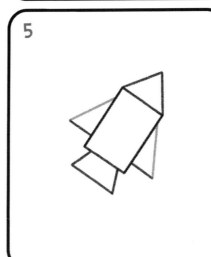	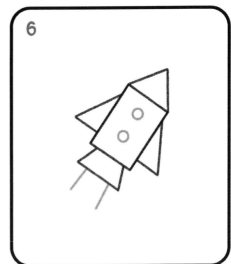

7	8	9
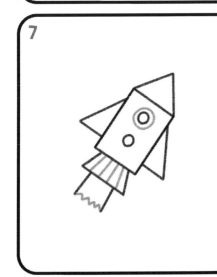	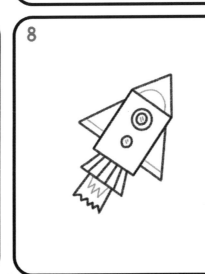	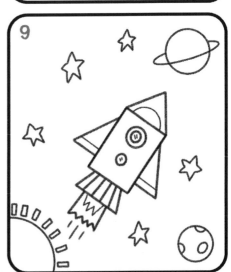

TRACE

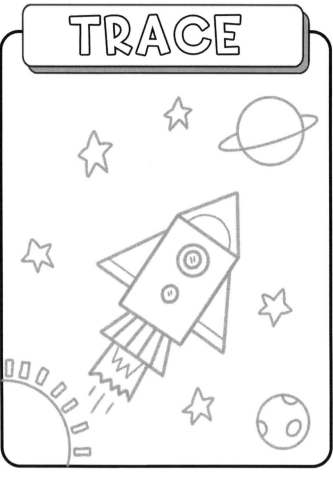

FINISH

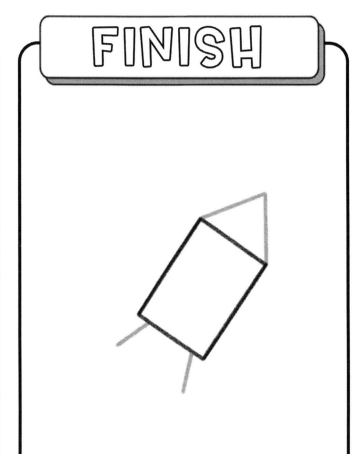

FINISH

DRAW

PIRATE SHIP

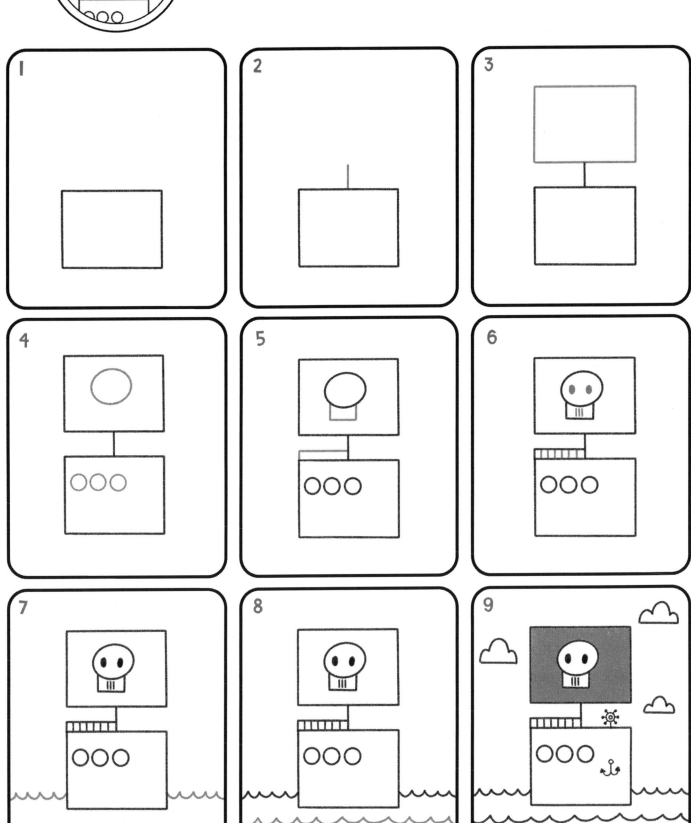

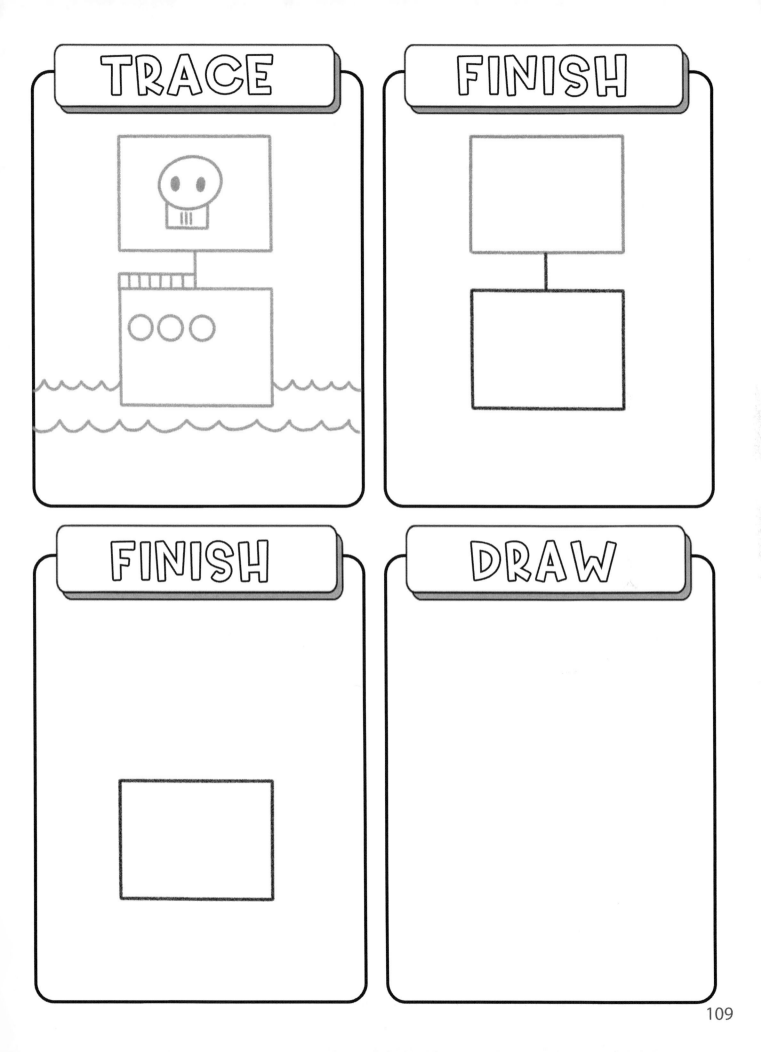

Grumpy
SQUARES

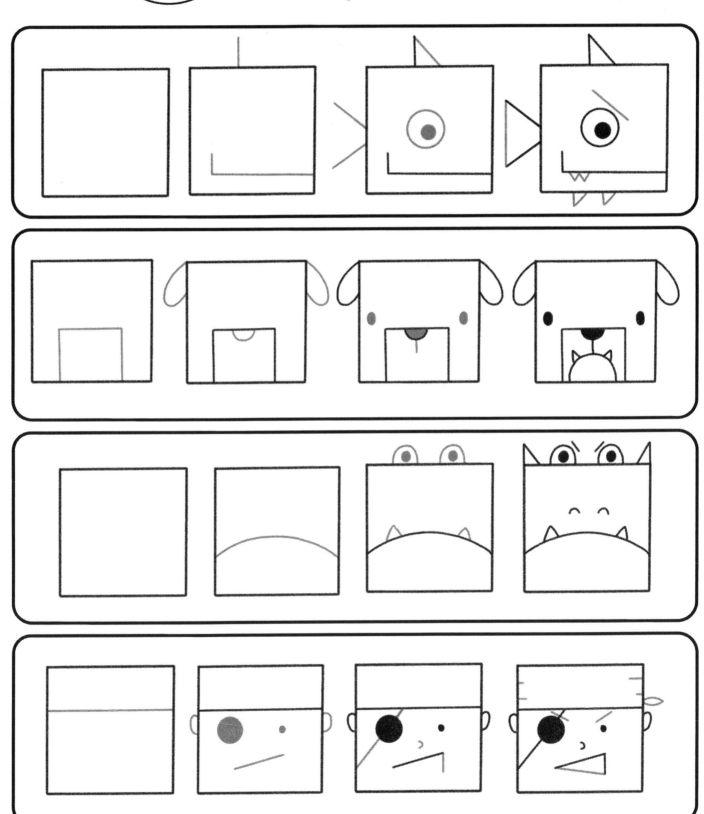

PRACTICE

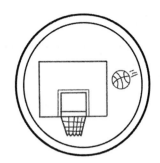 # SPORTS

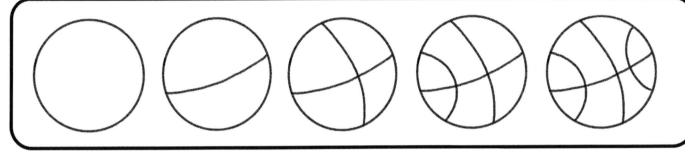

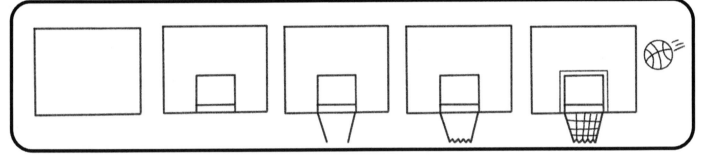

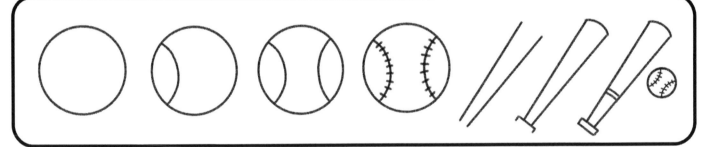

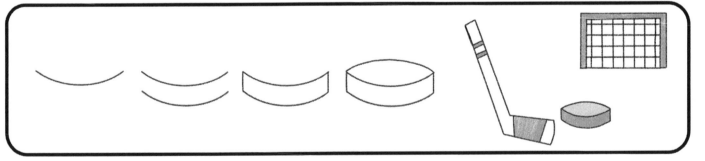

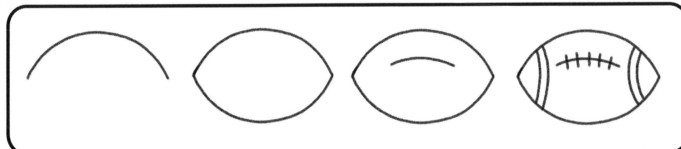

PRACTICE

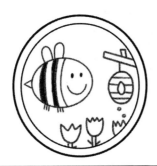 # BUGS

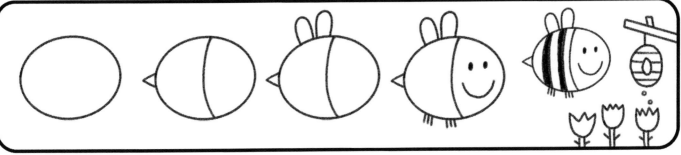

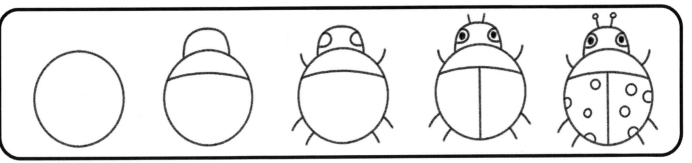

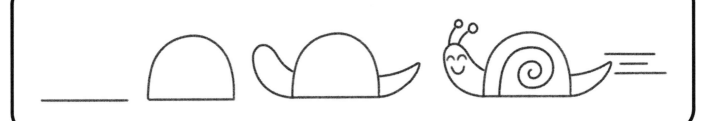

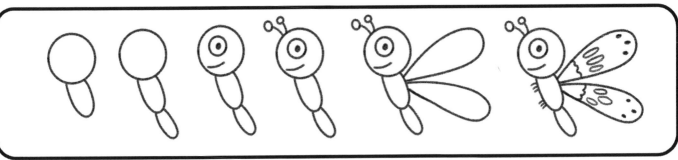

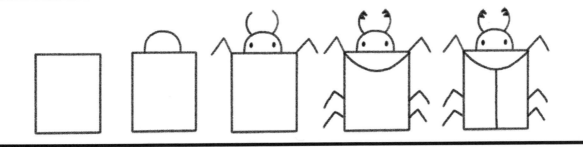

PRACTICE

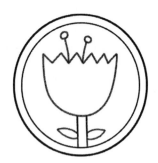 # FLOWERS

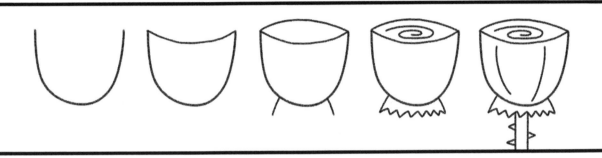

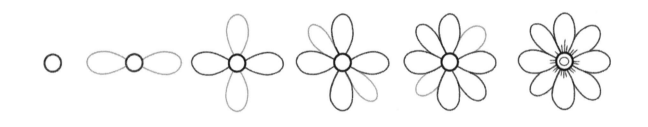

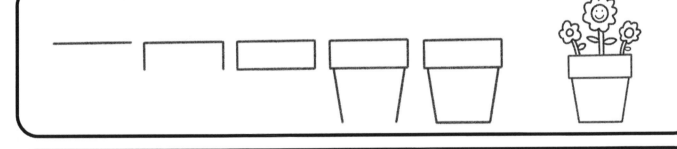

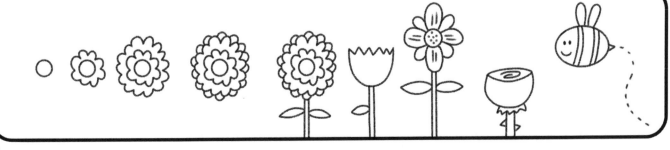

PRACTICE

PORTRAITS

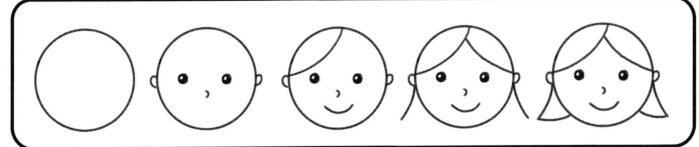

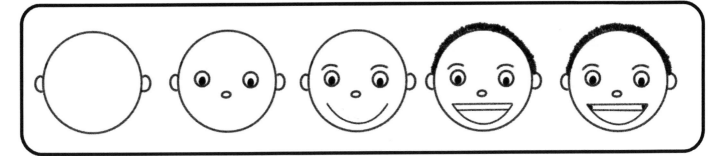

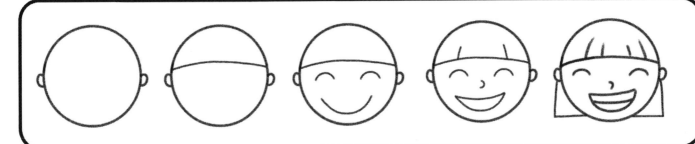

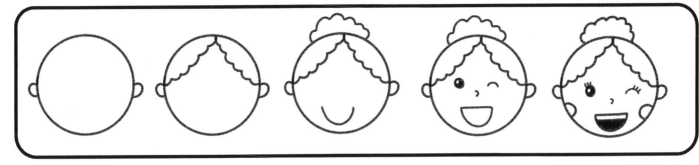

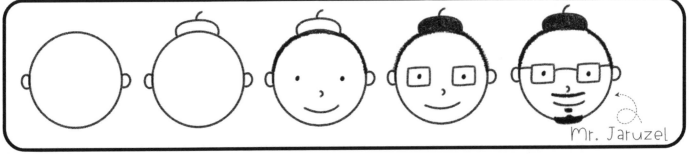

Mr. Jaruzel

PRACTICE

Made in the USA
Monee, IL
18 December 2024

74085140R00066